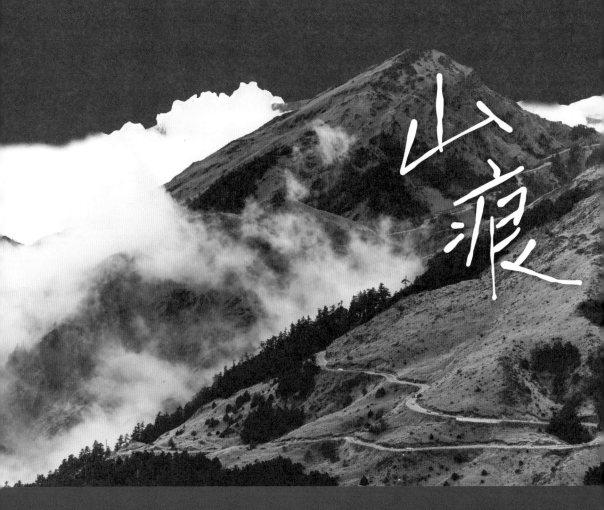

那些山、
那些傷
教會我的事

台灣專業高山嚮導品牌－台灣368／創辦人

陳彥宇——著

山痕

目
錄

關於「台灣 368」，很多人都好奇其中「368」是什麼含義的數字？其實它代表著台灣一共有 368 個鄉鎮市區。在我 19 歲的時候，因為家庭背景、成長歷程與失戀的悲痛，而有了開始接觸攝影的契機，當時給了自己一趟 10 年踏遍台灣 368 鄉鎮市區的療傷之旅。從都市到鄉村、再從鄉村到部落，最後走入山林，並且在這 10 年的時間，我不再埋怨自己的人生背景，20 歲才真正地開始與家人重新構築更緊密的關係。

我是被近親收養的孩子，為了知道實際的原因，我追尋了 20 幾年，也在追尋解答的過程中變得更自怨自艾，卻從未得到真正的解答過。後來我明白了，人生有許多事本就難以預料跟掌握，釐清是非對錯僅是滿足私慾的執著，要相信，自己會成為一個善良的人，這樣就好了。

謝謝這 10 年旅行台灣的期間，以及我深愛的山林，謝謝祢們教會我愛與勇氣，讓我開始相信這段沒有解答的關係，是這世界上最美好的祝福。

而書名《山痕：那些山、那些傷教會我的事》是想要呼應我人生的傷痕與山林所教會我的事，這本書除了看得到我親身經歷的一些人生感受之外，每一個篇幅的最後，也會有類似工具書的「與山林為伍，山教會我的事」，當中將提供許多登山知識的介紹與統整，並且另外彙集成一本小冊子，供大家帶進山林，目的就是希望能讓大家更加安全地徜徉在這片我們都深愛的、廣大的山林。

而我也在走訪這些地方時發現，台灣最珍貴、最該被廣為人知的就是山林，畢竟台灣是個群山之島呀！那個群山是世界之最的那種，上網查查高山密度最高的地方就是台灣，超過 3000 公尺的高山多達 268 座，是同為多山島嶼日本的 26 倍，紐西蘭的 13 倍，其中 3952 公尺的第一高峰「玉山」，山齡有 500 萬年，想來趟 500 萬年的穿越時空之旅嗎？有機會一定要去爬一趟玉山。

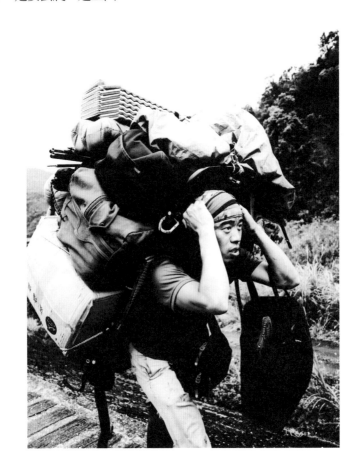

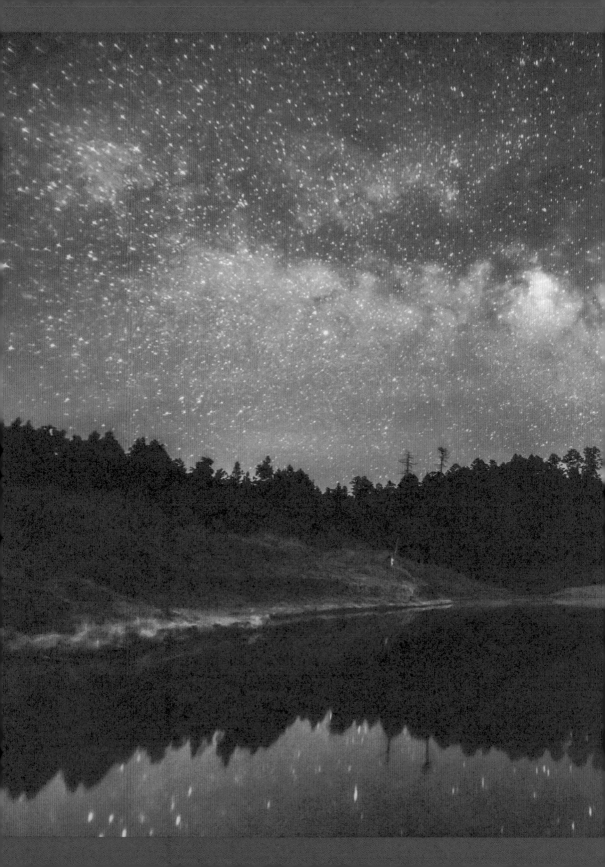

登山的起點 ——

01 ——

加羅湖

在故事之前，要先來說的是關於加羅湖的傳說。相傳在距離現在相當遙遠的年代，有個美麗的仙女在梳妝打扮時，不慎將手中的寶鏡摔碎了，那些晶瑩閃爍的細小碎片就這樣從天上紛紛落下、遍灑在宜蘭縣大同鄉的加羅山區，化作一座座清澈如鏡的高山湖泊。從天上往下俯瞰，那些湖泊就像是一顆顆散落在山林間的珍珠一樣般，散發出溫潤的光芒，而加羅湖正是其中最具代表性的一顆珍珠。

## 人生沒有想與不想，
## 只有要跟不要

第一次的重裝登山，是在 2017 年的 4 月。如果要說登山的起點，其實一切都可以回溯到當時拍攝台灣 368 鄉鎮市區的計畫。那時拍攝的計畫已經執行到了接近三分之二的進度，基本上可以說是將所有方便到達的地方都拍攝到了一定的進度。

在一次台灣 368 鄉鎮市區計畫攝影展上，我結識了好友「吳季」。一方面是被網路上一些山林的照片燒到、另一方面也是想著是時候要更深入地前往比較難抵達的地方，繼續實施拍攝的計畫。於是就和吳季相約了之後一起爬山，而我們也付諸實行了。

當時，網路資訊還不怎麼發達，我們「重裝鐵腿趴山團」自組團在登山

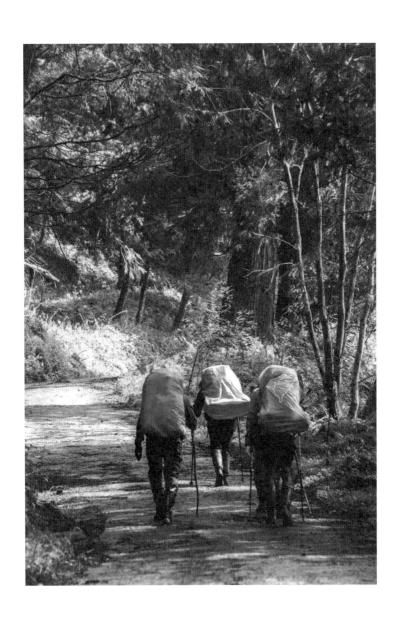

之前就互相督促的做了很多、很多的功課。總召老大吳季、鋒哥都很負責任也很熱心的在 Line 群組發布了各項注意事項，如：任何人都不可以遺棄隊友守則、百岳航跡檔案、登山標配（登山打包學）、登山裝備檢查表、災難自保野外求生學、高山瓦斯換算公式、各區無線電頻率、百岳分級、離線地圖等，很多很多的資訊。

當初都算是初生之犢的我們，其實在上山之前都還蠻緊張的，尤其我和吳季因為都有在玩風景攝影，所以按照我們之前的習慣勢必會將所有的相機裝備都一併帶上。但那次的行程我們還緊張兮兮的協調彼此各帶一顆不同焦段的鏡頭交換使用就好。不過，那些不管是自己的、還是租的裝備，林林總總加起來其實也達到了 18 多公斤的重量。

我們一夥人大部分都算是第一次重裝爬山，所以在上山的途中都非常的小心翼翼，2 天 2 夜的行程，我們當然不只安排了去看一趟加羅湖，而是連附近大大小小的兄弟姊妹池（約莫 10 個左右）都一次探訪了。

因為當時我還在海軍陸戰隊擔任伙房兵的關係，理所當然的，在山上煮飯餵飽大家的重責大任就落在我的肩上。但說真的，在山上煮東西吃還是第一次，在高山氣候的影響和對器材不熟的狀況下，手忙腳亂的花了好長的時間才把東西煮好，當時同行的友人還餓到生氣！

隔天早上原本是預計要吃培根蛋吐司當早餐，結果卻因為經驗不足的關係發生了一件有趣的事——原本放在帳外密封的培根，就這樣被鼻子很靈

照片提供：吳季璋（@wuji_studio）

照片提供：吳季璋（@wuji_studio）

的黃鼠狼咬破外袋，只留下一地殘破的外包裝給
我們，導致我們一早就很健康的從培根蛋吐司升
級（還是降級？）變成了起司蛋吐司。

　　很幸運的，當時的天氣還不錯，而 4 月份也
正好還在水平銀河的季節。為了拍攝銀河，我們
打算一吃飽立刻先睡，然後在約莫半夜 2 點左右
起床。因為在半夜 2 ～ 3 點的時候，銀河便會從
東南方緩緩升起。在無汙染、無光害的環境中，
那是肉眼可見的震撼。

　　散落的珍珠除了最著名的加羅湖以外，還有
剛剛提到的比較少人造訪的兄弟姊妹池。那個時
候的路跡是真的很不明顯，但為了找到其他遺落
的珍珠，我們就像是勤勞的螞蟻一樣，東走西竄
的尋找可以前行的路段。印象很深刻的是，當
時還有一個走在我前面的夥伴走著走著就消失
了——她掉進一個一人深的洞裡，直接原地消
失，幸好把人拉起來之後沒什麼大礙。

照片提供：吳季璋（@wuji_studio）

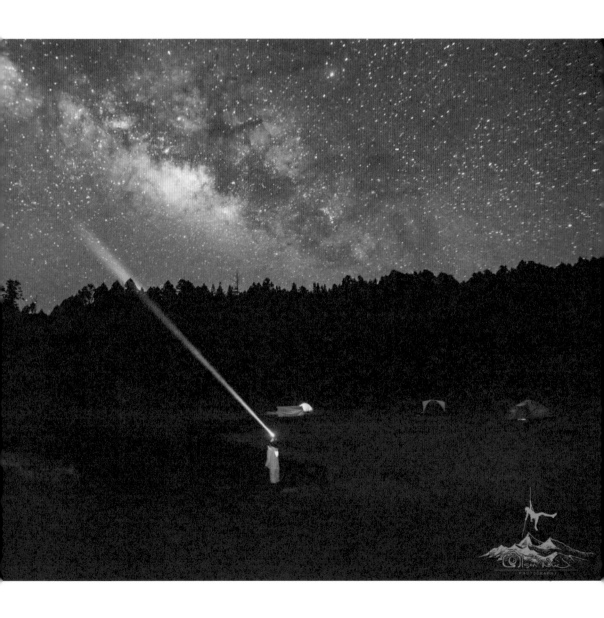

## 登山就是不在乎目的地的行走，
## 盡情享受這個世界帶給我們的美好

很多人喜歡問我，爬山的時候都在想些什麼？說真的，其實我想的並不多。平常的生活已經足夠吵雜，在往上爬的路上我往往都在放空，這也算是一種跟自己的對話吧。第一次重裝登山的感受還是很深刻的，也正是因為這一次的登山經驗讓我很確定愛上了這項運動，那是一種和自然同步的、平和的、空白的快樂。

不管是風吹過芒草，隨著風和陽光譁然擺盪的嬉鬧、還是清晨時從湖面冉冉升起的霧氣，那些清幽與安靜的感覺，就像是自己化為自然的一部分，深深扎根在這片土地上、在荒蕪之中找到內心深處的踏實感。

在爬山的過程，你不用去煩惱山下的那些事情，因為沒有意義。唯一要做的僅僅只是專注在腳下，一步一步的往前走、往上爬。可能就是因為每一步都很真實、每一步都很深刻的感覺吧。對我而言，相對山下的生活圈，登山似乎沒有太固定的圈子、沒有太多的閒話、沒有太紛擾的紛爭或者削尖腦袋的競爭，只有溫暖的互助與扶持。

就是這一些微小的溫暖慢慢凝結成難忘的每一刻，讓我不禁在心底冒出了一個很肯定的聲音——我在山上找到了屬於我的歸屬感。

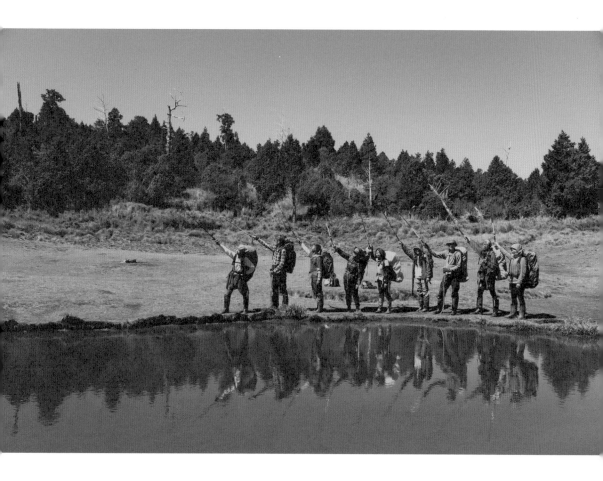

# ▲▲ 與山林為伍，山教會我的事

## 1. 不可以遺棄隊友守則

登山是一項有風險性的活動，務必審慎評估自身狀況是否適宜進行登山活動，並做好事前準備及預防工作。法理定義上，活動發起人（即領隊）有責任對團員生命安全負責，參加本團任何活動之成員須服從領隊指示，鞏固領導中心，而領隊擁有審核隊員之資格。

## 2. 山上煮食要好好思考

知道爐具怎麼使用是很重要的，畢竟好不容易上了山後，你肯定不會想要被飢腸轆轆的同伴餓到暴揍一頓；況且在高山上對比山下，瓦斯燒開熱水的時間肯定是不一樣的。我想沒有人會反對關於知識準備得越周全，在山上就越安全的觀念吧。

| 高山瓦斯換算公式 |　　鋒哥實測參考

1 瓶全新瓦斯全重 380g，瓦斯淨重 230g，空瓶重 150g。煮沸 1L 的水需要 15g 的瓦斯，1 瓶全新的瓦斯約可煮 15L 的水。煮沸 1L 的開水，約 220 秒（3 分 40 秒），故 1 罐瓦斯火力全開可煮 3300 秒（55 分鐘）。

另外需要注意以下幾點也都會影響到瓦斯的使用：

| 1 | **海拔高度**：海拔越高，瓦斯輸出火力越小，需要煮比較久的時間。

| 2 | **氣溫及水溫**：海拔越高，氣（水）越低，也需要煮比較久的時間。

| 3 | **風速**：風速越大、熱傳導越低，因此如果有用遮風板，或在室內的話，煮食的速度就會比較快、比較省瓦斯。

| 4 | **爐頭**：使用傳導（火焰加熱）較慢、對流（增加熱交換鰭片）次之，遠紅外線輻射最快。

| 5 | **鍋具的熱轉換效**：金屬類的導熱速度上是：銀＞金＞銅＞鋁＞鐵＞不銹鋼，所以以鍋具類來說，最快的一定是銅鍋，再來就是鋁合金鍋、鈦合金鍋，再來次快的是中華鐵鍋，最慢是純不銹鋼鍋。

**3. 說真的，食物不要放在帳篷外面！就算是密封的也不行！**

這算是黃鼠狼教會我的

務必把食物收進內帳裡頭（食物味道重一點、動物饞一點的都可能想辦法偷渡內帳把食物外帶了，更何況直接放外面讓牠們當 Buffet）；如果是在山屋、或是有天幕的話，可以將垃圾、食物用營繩吊掛起來（因為營繩很細，牠們爬 2～3 步就會掉下來了）。

第一次高反——

02

合歡群峰

也許在多數人的心中，台灣的山脈裡頭就屬奇萊的山勢最險、氣候最詭譎多端，因此發生山難、造成的死亡人數應該也是最多的。但其實從來都不是奇萊山，而是合歡山。

據說在 1900 年代的日治時期，由於台灣地圖尚未涵蓋原住民所在的高山地區，而當時政府為了有效地進入、並管理山地，因此規劃了「5 年理蕃計畫」，並任命野呂寧負責為台灣山地資料測量及土地調查的負責人。這次的計畫，可說是台灣政權首次進入到原住民的領域，而本次的調查，同時也奠基了往後慘烈的太魯閣戰役前奏曲。

相傳當時野呂寧帶著測量幹部、日本警察、漢人隘勇、漢人挑夫以及原住民嚮導等，共計 286 人組成 1 支登山探險隊準備登上合歡山進行探勘及測量。可台灣山嶺素來有奇、險、峻、秀之特色，對於早期還未熟悉地形及氣候的探勘隊而言，所需肩負的登山風險勢必是更加艱險的。在當時又受到多變的山區氣象影響，在探勘隊出發之時就已經濃霧蔽野、遮蓋視線，等一行人抵達合歡山腳時風勢依然強勁而且寒冷，當時隨隊的原住民頭目警告野呂寧不可在山頂露營、沒有人能夠忍受那種寒氣，可無奈野呂寧卻依然堅定著探勘的決心而不聽勸阻，命令探勘隊繼續前行。

後來，楊南郡老師在翻譯野呂寧〈復命書〉後，裡面是這樣記錄的：
「狂風驟雨，各處帳篷倒的倒，破的破，人人佇立於疾風激雨中，受不了寒

凍而哭起來，景象慘不忍睹。首先蕃人們急急走避了，繼而隘勇與腳伕們相繼遁走。到了天亮，現場只剩下少許腳伕與隘勇及數名蕃人而已。」

22日上午7點半，野呂寧隊長宣布：急速撤退到櫻峰分遣所（現已無）。然而，就在撤退途中，他們發現怵目驚心的種種慘狀。

「我們走不到數百公尺，就發現急坡下腳伕東一個、西一個倒臥在那裡，想趕快把他們抱起來，卻發現他們都已經凍僵多時。再走一段路，隨行的幾個腳伕正要繞過岩角，隨即被一陣強風橫掃倒下，一個個只能在地上趴行，連擔子也丟下不管了。我們彼此牽著手，彎著腰走，這時風雨變得更急、寸步難行。腳伕們一個接著一個的倒下，手腳全已麻痺、全身也失去知覺，他們沉沉地昏睡過去，最後就斷了氣。想要幫助他們的人，也因手腳慢慢開始麻痺而不敢停留，深怕一停下就會昏睡。他們眼巴巴地看這些隊友即將凍斃，惻然從他們身旁通過、或悲傷地跨過倒斃者屍體。現場慘絕人寰，簡直是阿鼻地獄再現。這些弟兄們的痛苦和臨死慘狀，實在超過筆墨所能形容。」

不是天災，而是人禍。因為對於氣候評估的不確實，那次的探勘造成了高達89人的死亡，是台灣史上最嚴重的山難，俗稱「野呂寧事件」。

如今百年悠悠晃眼而過，這場台灣史上最大的山難，到了現在也少有人知了。

## 生命就該浪費在
## 美好的事物上

之前因為玩攝影的關係，常常約三五好友一起四處拍攝風景，那次合歡山的行程緣起其實也是為了拍攝，所以在 Instagram 限時動態問了誰要一起去爬合歡山？才有的旅途。現在團隊的副手，也是我們「台灣368」團隊的第一順位全職嚮導JJ，當時很快的回覆了我，說他之前自己無聊的時候會去爬合歡北峰，於是我們（我、JJ、吳季）幾人就這樣結伴同行前往合歡山。

那次去爬合歡群峰的我還很菜、沒太多登山經驗，我們超擔心會不會在山上餓死？所以在行前就先去了全聯採購，一直拿、一直拿的狂買了一大堆食物。

當時我們已經登完了合歡主峰、東峰、石門山，可能是為了拍照所以時間拿捏得不夠精準的關係吧，等我們快要到達北峰登山口時候，已經接近傍晚了，夕陽將天空照得一片火紅，在天際邊向上燃起了震撼瑰麗的火燒雲，我們為了拍下那片壯麗到不行的風景，毅然把車停在公路旁，就逕自下車大拍特拍漂亮的夕陽。

山痕

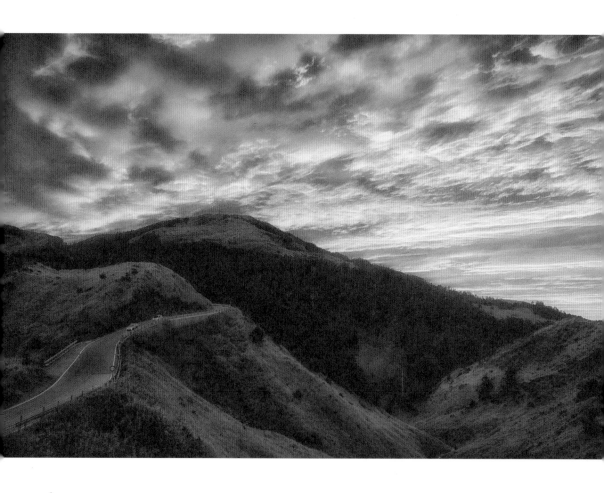

等到拍完火燒雲之後，天色已完全暗下來，原本預計等爬到拍攝銀河的地方後再吃晚餐，但因為拍攝火燒雲已經耽誤到行程，等抵達就太累、太晚了，於是我們決定把車停在合歡北峰的小風口停車場，停妥之後就先準備晚餐。晚上 8 點多，我們便將所有食物都準備好，但因為失策買了太多，在不浪費食物的前提下，不停的、死命的硬塞，一路從晚上 8 點吃到了晚上 11 點，活生生吃了 3 個小時，除了差點沒有把自己撐死外，還是吃不完。最後只能把剩餘的食物殘骸簡單收拾一下，等下山之後再處理它們。

11 點多吃完之後，便開始摸黑慢慢往上爬，可能是吃得太撐了、或是在衣著及裝備上穿著比較不專業的日常衣物，當我們頂著強大的夜風走在稜線上時，我突然有了高山反應的感覺。在輕微高反的影響下，基本上我們只剩下走 1 步休息 3 步的能力，導致原本預計走到要去拍照的點（應該是花 1 個半小時～2 個小時之間就可以到了）竟然花了將近 3 個多小時才順利抵達。

半夜 2 點多，我們拖著疲憊不適的身體終於抵達預計拍照的地點，但因為真的太累了，只能忍痛放棄原本要拍銀河的計畫、改為直接就地入宿休息（合歡山禁止紮營）到隔天早上自然醒。

## 完美是在一次次的蛻變之後
## 才得以展現

　　隔天早上起來之後，我們討論了之後的行程。原本安排第 1 天爬合歡北峰及銀河的拍攝、第 2 天再爬合歡西峰，總共來回 10 個小時的路程被我們睡掉了大半，考量到 10 個小時絕對摸黑、以及輕微高反的影響之後，我們最終果斷決定直接折返下山。

　　下山的過程，我們很幸運的，身體上都沒有再出現什麼不舒服的反應，但在回程約莫剩下三分之一的路程時，我們遇上了豪大雨。

　　相信有爬山經驗的人都知道，在山上遇到突發的豪大雨是一件多麼崩潰和狼狽的事。況且我們那天遇上的也不是一般的大雨而已，是從疏朗的晴空，突然轉變成遮天蔽日、狂風挾帶豐沛雨水拍打身體的暴雨，眼前的世界，被雨水拍打得幾乎只剩一片橫線馬賽克一樣遮擋視線的霧白。

　　在這樣突如其來，視覺幾乎要派不上用場的大雨中，我們根本也無暇穿上雨衣、雨褲，只能低著頭、躬著身、頂著冰冷的風雨一步步往山下走。所幸我們腳程還算快，不到 1 小時就回到了車上，趕緊進車裡避雨、換上乾燥溫暖的衣服，才算是躲掉了這次驚險的雨勢、和可能失溫的危險。

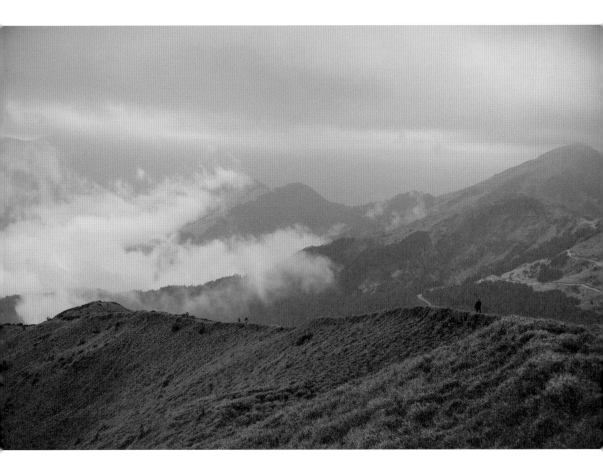

## ▲▲ 與山林為伍，山教會我的事

**1. 高山症與高山反應：**

當登山到某個高度時出現頭暈、頭痛、嘔吐等症狀，是身體因為低壓低氧的高海拔環境等原因而產生的生理變化，這些因高海拔環境所導致的健康風險，在醫學上稱為「高海拔疾病 (High altitude illness)」，也就是俗稱的高山症／高山反應。

高山症的發作關鍵主要與 3 個因素有關：登山高度、上升速度、個人適應能力。其常見的症狀有頭痛、噁心或嘔吐、全身無力、頭昏或頭重腳輕、失眠等問題。按照疾病的表現與嚴重度，衛福部將高山症分為 3 大類：

｜1｜ **急性高山症 Acute Mountain Sickness (AMS)：** 是登山中最為常見的類型，發生率約為 3 成左右，輕微者會在 2 ～ 3 天後隨著身體適應環境自行緩解，嚴重者可能會進一步發展為高海拔腦水腫。

**輕度症狀：** 頭痛、頭暈、食慾不振、噁心、失眠、周邊水腫。

**中度症狀：** 嘔吐、頭痛、尿量減少。

**重度症狀** 意識不清、步態不穩、呼吸困難、肺部囉音、發紺。

｜2｜ **高海拔腦水腫 High Altitude Cerebral Edema (HACE)：** 高度在 3000 ～ 4000 公尺時，少數發生急性高山病的旅客，會惡化為高海拔腦水腫。

「步態不穩」是高海拔腦水腫的重要指標，出現步態不穩症狀後，若沒有給予妥善治療或降低高度，24 小時內就有致死的風險。

一般可藉由腳尖對腳跟走直線進行測試，評估是否有步態不穩的情況，出現輕微步態不穩時，若沒有立即下降高度，患者可能在數小時內昏迷。

**症狀包括**：嚴重頭痛、嗜睡、意識不清、運動失調（步態不穩），嚴重時可能昏迷。

**│ 3 │ 高海拔肺水腫 Hight Altitude Pulmonary Edema (HAPE)**：高海拔肺水腫是高山症患者最常見的致死原因，通常發生在海拔 2500 公尺以上。高海拔肺水腫的致死率比另外 2 種高海拔疾病更高，如果喘氣和呼吸困難的症狀無法因休息而緩解，就要立刻降低高度。

**早期症狀**：休息狀態下仍不停喘氣、乾咳、胸悶、肺部雜音。

**晚期症狀**：極度虛弱、呼吸困難、咳嗽帶血、發紺。

若有疑似高山症症狀出現，最重要的應是休息（減少氧氣的消耗）、離開高度環境（立刻下山），或是情況矯正產生症狀的環境（給予氧氣、增加環境壓力）等，至於攜帶個人治療藥物方面，則建議至旅遊門診進行身體狀況、病史評估，若有需要可先進行預防性服藥。

## ▲▲ 與山林爲伍，山教會我的事

**2. 可以做的日常預防與對策**

| 1 | **行前訓練：**登山本身就是一項高耗氧運動，應謹慎評估自身的體力、負重能力是否能負荷。如果預計要前往高海拔地區旅遊，活動前 30 天內可至海拔 2750 公尺以上的地區停留 2 天以上，有助於身體適應高地環境。

| 2 | **心理建設：**事先預設突發狀況的應對措施，並謹慎規劃爬升速度。預防高海拔疾病最重要、有效的方式就是避免快速上升高度，讓身體能慢慢適應高海拔環境。

| 3 | **藥物預防：**先至旅遊門診進行評估，若有需要請諮詢旅遊醫學門診或其他具高山醫學專業的醫療人員，並依照醫師指示服用藥物。

| 4 | **做好保暖、避免菸酒：**保持身體溫暖，因為低溫會增加肺動脈壓，提高高山症的風險。吸菸會減少氧氣的吸入量，增加肺動脈壓；飲酒、服用鎮靜劑或安眠藥則會抑制呼吸中樞及缺氧換氣反應，同時也會使意識狀態改變，容易和高海拔腦水腫症狀混淆。

| 5 | **爬得高、睡得低：** 晚上休息地避免高於白天活動時的高度，每天睡眠高度不要爬升超過 500 公尺，此外睡眠高度每增加 1000 公尺，最好多花 1 天時間適應。另外在同樣的海拔高度，夜晚的氣壓會比白天還低，所以判斷是否有高山症症狀應以夜晚為準。

| 6 | **飲食：** 在飲食上盡量高醣低脂，多吃高碳水化合物及優質蛋白，但避免食用會產氣的食物，如大豆、碳酸飲料等。

## 3. 事先了解天氣狀態：

建議事先了解天氣狀況，以便判斷山區多變的氣候。建議的做法是以中央氣象局、臉書粉絲專頁「天氣即時預報」、「天氣風險 WeatherRisk」及天氣軟體「Windy」做交叉比對，才可以在突然的陣雨前預先穿著好適當的衣物、雨具。

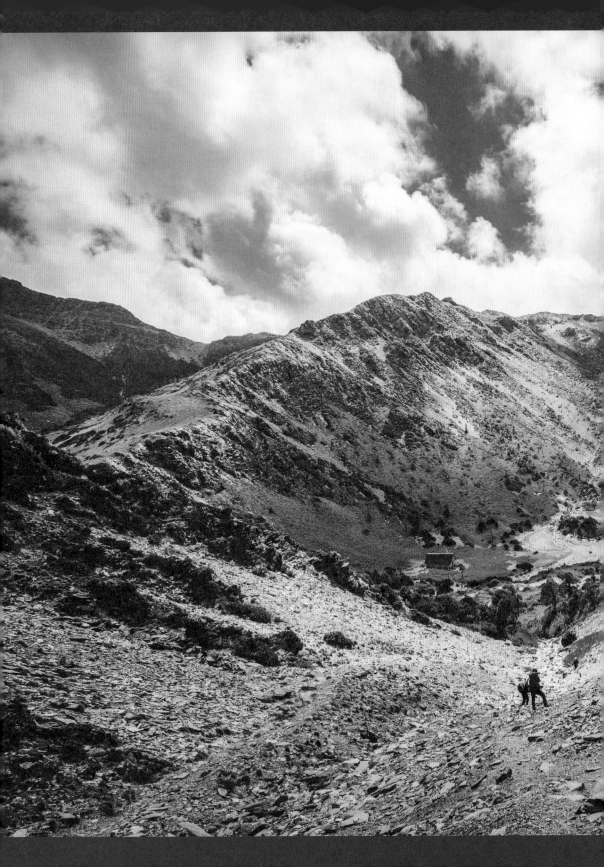

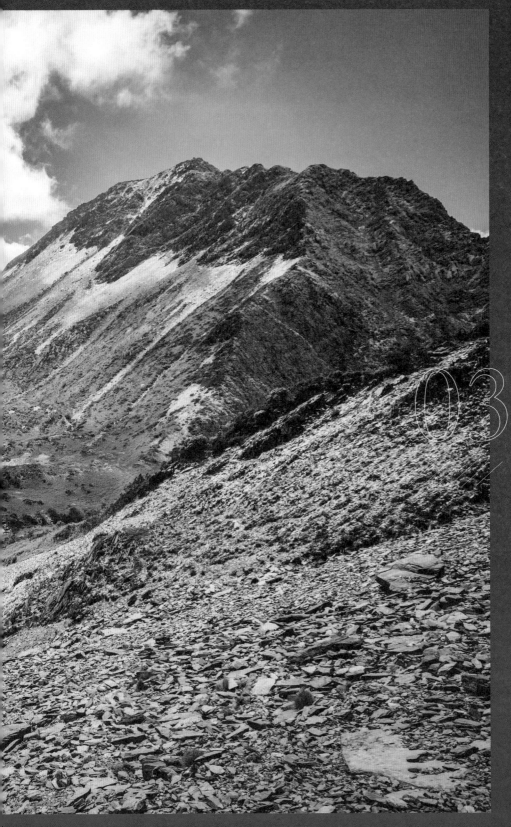

延綿的懷抱———南湖大山

03

台灣可以說是全球高山密度最高的地區之一，山勢座座雄偉險峻，其中又有一系列山脈縱貫全島，有著「台灣屋脊」之稱。而南湖大山就是台灣俊秀的五嶽之一，那5座最高的山分別是：台灣第一高峰「玉山」、台灣第二高峰「雪山」、中央山脈北段最高峰「南湖大山」、中央山脈最高峰「秀姑巒山」、以及中央山脈南段最高峰「北大武山」。

這些山稜不僅是許多岳人心中的人生清單、更是受到國際溢美盛讚的壯闊美景。其中又以南湖大山四周群峰簇擁的山態、以及雄偉壯闊的山勢，因而有了「帝王之山」的美稱。南湖大山座落於宜蘭大同鄉卑亞南社（現南山村），早期泰雅族人稱之為 Babo Bajiyu，而他們昔日的獵屋主要則分布於下圈谷的岩屑地上。

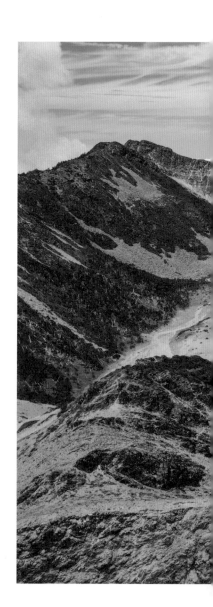

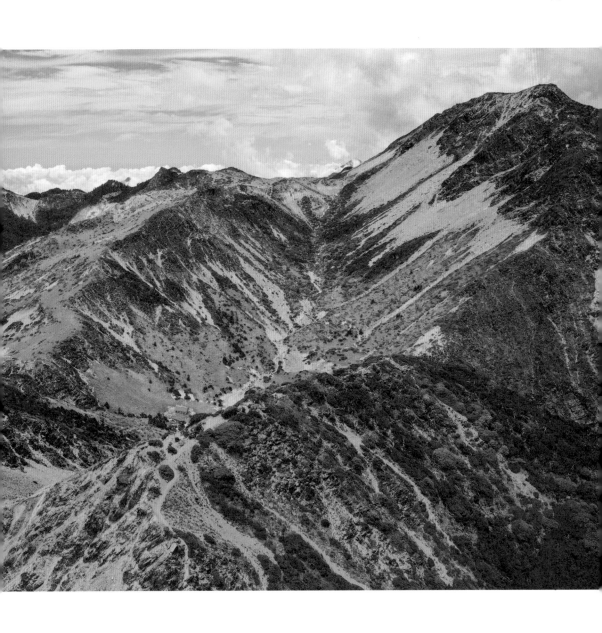

## 正是過往的種種，
## 造就了今天的自我

2017 年的 10 月，已經接近我快要退伍的時候。當時猛爆性的出了很多軍中的負面新聞，導致民眾對軍人戴上了各種有色眼鏡、漸漸的形成了一種偏見。

那次行程其實是打算撿 4 座百岳：南湖東峰、審馬陣山、南湖北山、南湖大山（撿完之後就累計完成了 12 座百岳），而其中的南湖大山則是我打算實施軍裝登頂的一座。當時的我其實也沒有想太多，一方面是想要感念國軍經歷的種種造就了今天的我、一方面只是單純的不希望大家想到軍人只聯想到那些負面的印象、想要傳達不要一竿子打翻一船人的概念，所以才決定透過軍裝的形式，以自己小小的力量，來表達一點聲音和一些想法。

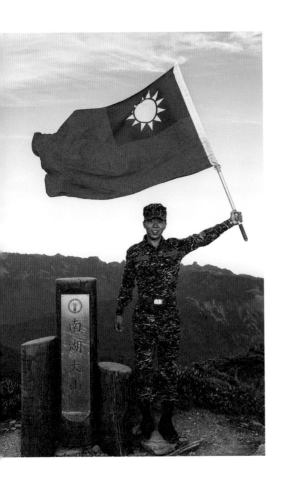

## 最喜歡的往往是最難的，
## 或者最痛的

　　如果你問我最愛的山段，毫無疑問的，那絕對是南湖大山。

　　我很愛南湖大山，愛到可以一去再去的原因之一，是我很享受走在山林裡面的感覺。沿路上你可以看著植被們因不同的地形氣候漸漸改變它們的樣貌，從低海拔的芒草、闊葉林、高樹叢，到高海拔的矮箭竹、針葉林等。那樣穿越時光間隙、邁過四季長廊移步換景的魔幻，是我至今都難以忘懷的。

　　大部分的人們多半都會從「勝光登山口」前的一大片高麗菜園開始出發，步行一段時間之後便會開始陡上 —— 我認為那才是真正的登山口。陡上之後，我們會先經過一段茂密的樹林、與盤根錯節的瘦稜，再到了南湖大山的另一條登山口「思源埡口」交會的路徑，而那就是最早的林道。

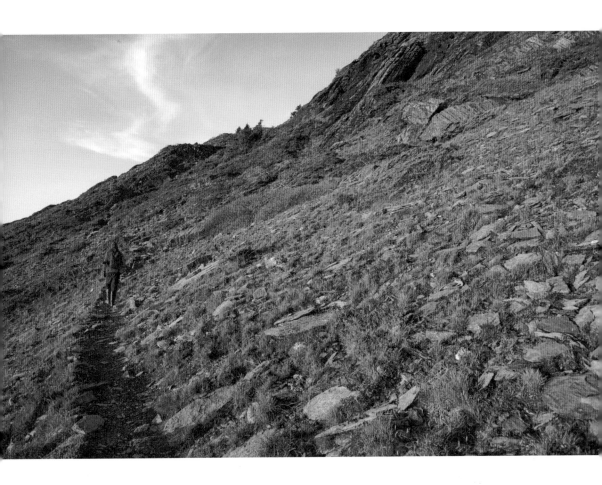

　　繼續往前，其實就是沿著地形不斷地上上下下，有陡上、緩下、拉繩等等的路段，像是沿著山體緩慢而浪漫的一邊感受、一邊前行直到 11.9K 處的「雲稜山屋」。在南湖大山上比較特別的是「雲稜」水源都是接雨水而來的雨水山屋，所以在山上如果有人用協作煮的熱水、或是直接開那邊的水來刷牙，甚至是洗手洗臉的話，是絕對會被嚴厲禁止、也是絕對會被痛罵的。在水資源如此珍稀的情況下，每一滴水都應該被好好珍惜，所以就算要刷牙，也得把刷牙水給喝掉。

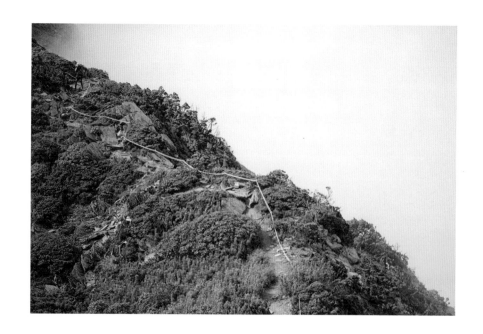

　　離開「雲稜山屋」後，我們繼續前行往審馬陣山走去。穿越重重的樹林，眼前是一片開闊壯麗的審馬陣草原。

　　大部分在路徑規劃中，因為考量到「審馬陣山屋」（同樣也是雨水山屋）屋宇較小及路途相對遙遠的關係，所以我們不太會在那邊歇息。在行程的安排上，第 1 天休息一般都會建議在「雲稜山屋」即可、腳程很快的才會到冰河地形圈谷內的「南湖山屋」，而「審馬陣山屋」則是如果踢不進圈谷時，作為臨時迫降的中繼站。

　　離開了審馬陣草原，緊接著的就是五岩鋒那斷崖峭壁的裸露地形，以及一路下切碎石坡到圈谷的路段。

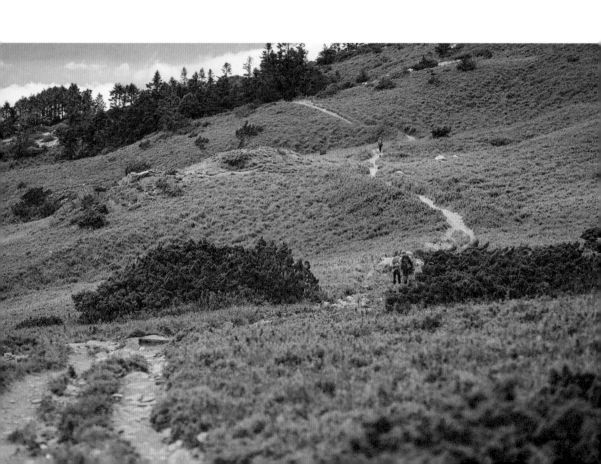

　　其實那一次我和幾個朋友去的時候是迫降在「審馬陣山屋」的，其中有人因為狀況不太好的關係，所以打算提前撤退離開。而當時吳季他們另外一隊，恰巧會晚我們大 1 天左右到達圈谷，所以我就詢問他們是否有空的車位？等他們到達圈谷之後併團，一起完成後面的行程。

　　結束了南峰和巴巴山的行程，恰逢鋒面來襲。下山的時候我們遇上了驟起的狂風和漂絮不斷的大霧，風寒效應把每個人折磨得狼狽不堪。當時為了在鋒面來襲前讓大家安全下山，我們受原住民協作指揮，一同在山屋發布命令、並規劃幾點撤離、以及散布我們幾個人力進隊伍的前後壓隊照顧等等，安排出一系列如何安全的通過五岩鋒的陡峭困難地形，好讓大家快點安全的下山。

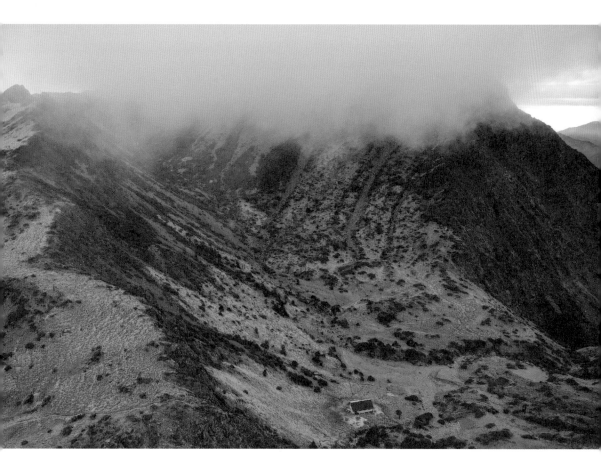

## ▌用盡一生追尋美好

如果要說在整趟旅程裡，最讓人念念不忘的，莫過於是在五岩鋒末鋒之後的風景了。那裡可以直接遠望南湖大山的主峰、東峰 2 座山頭閒事泰然的穩坐在面前的樣子。直到那個時候，我才真正的體會到，南湖大山之所以被人們尊稱為「帝王之山」的瑰麗壯闊。而紫色千鈔背面的山，就是從審馬陣草原看過去的南湖大山之景。

從低海拔樹林、高海拔景貌，到山稜、草原、碎石、圈谷、乾溪溝、巨石堆、山屋遺跡、石洞獵寮營地等等，南湖大山所給予的時空穿越感真的不是隨便說說而已。那時當地的原住民協作告訴我，南湖東峰的日出是最美的，我們一點遲疑也沒有，當下就決定一定要去南湖東峰看日出。那天的天氣是連雲海都退潮的萬里無雲，位在海拔 3632 公尺處的我們放眼所及是360 度的無垠環景，你彷彿就站在山脈的心臟、最貼近大地的位置。蒼青色綿延的山巒座座相疊、並排向遠處延伸，從南湖大山的最高鋒展拓綿延、漸漸低矮，視線順著起伏的山稜線一直望去，連接到山的最末端，就是廣闊無邊的湛藍太平洋，和遠處靜謐聳立的龜山島。

　　那樣的感動是非常、非常難以言喻的。大地的靈魂彷彿在你的眼前坐起身來，慈愛的環抱住你，像是母親、像是家人、像是你心中所思所念最親近的一種接近於神靈存在，極盡一切溫柔的托擁著你、給予你所有的溫暖和美好。

　　我站在那裡哭了好久好久，大地也溫柔的承接了我好滿、好滿的情緒好久好久，久到旁邊的阿姨問我好了沒，她想拍照。

　　「還沒啦，讓我哭一下。」

　　「是要哭什麼啦！」

　　「啊就很感動啊！」

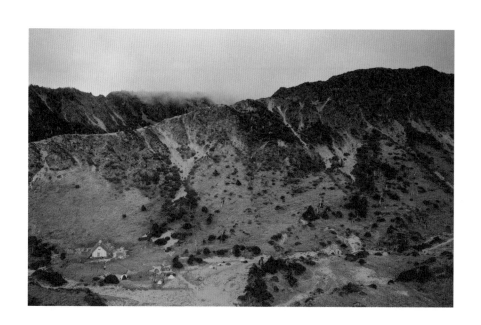

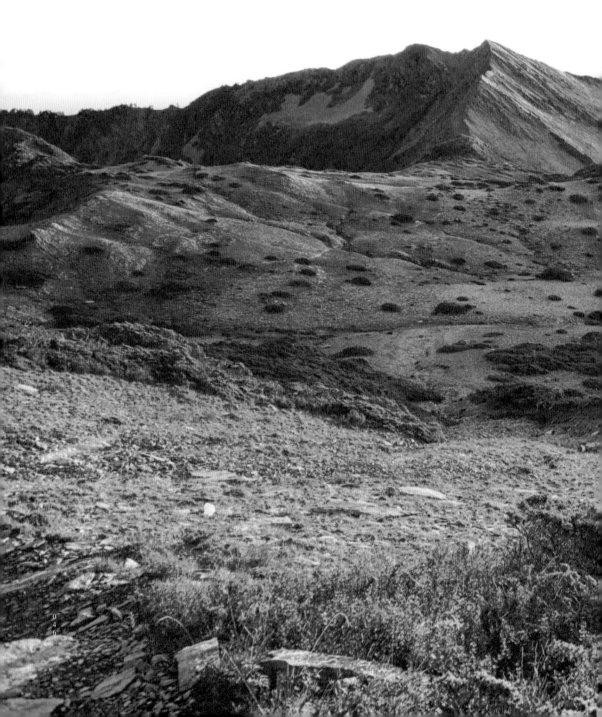

山
痕

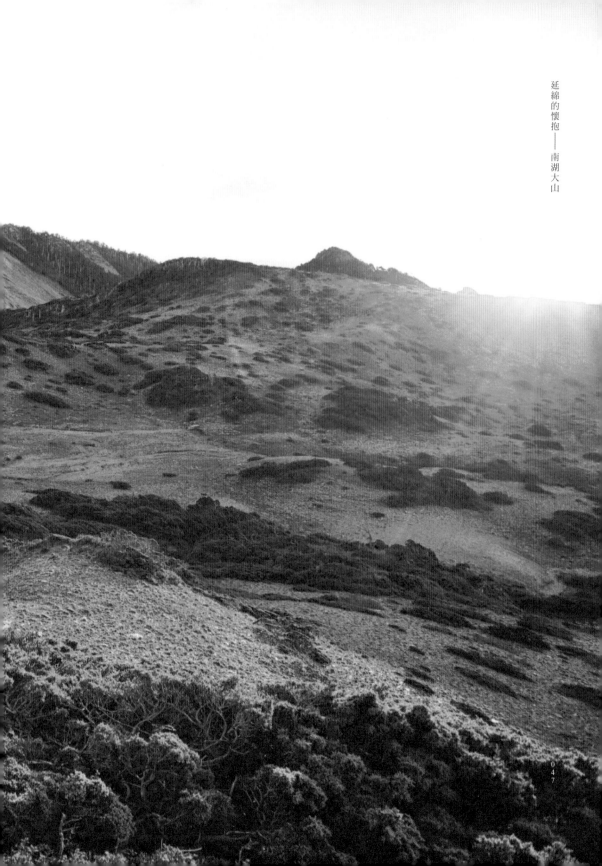

延綿的懷抱──南湖大山

## ▲▲ 與山林為伍，山教會我的事

**1. 獵屋（獵寮）：**

獵屋是以前原住民為了外出打獵，可能不會當天來回而搭建的休息屋宇，現今大多的獵屋多被太陽能山屋取代。令人歎為觀止的是，現在選址建造山屋多是用儀器探測合適的地點，但是前人沒有這些精密的儀器，卻仍舊能憑藉著古老的智慧選定地質安全、具有水源、而且氣候相對適宜穩定的地方，來作為外出休息的地點。

而我也相信，他們不直接居住在獵物出沒的豐饒之地、反而大費周章的在獵地與住家之間搭建屋宇，是為了不竭盡一地的生命、是為了不過度獵殺、是為了讓牠們有休養生息的時間、是為了更好的與家園、與大地共生。

**2. 登頂：**

現在許多的登山步道不只是由早期伐木的林道改建而成的、也有許多是從原住民的獵徑改良而來的，只有登頂那段不是而已。我們會說「登頂」而非「攻頂」，主要是受到早期原住民泛靈信仰的影響，他們相信攻頂是對山的不敬與侵略，所以並不會去「攻頂」。雖然現下爬山的形式漸有改變，登頂的人越來越多，但我們還是希望能保有像泛靈信仰一樣，以尊重萬物的謙卑之心來面對每一座山岳。

### 3. 腰繞：

腰繞，是登山的專有名詞之一，意指沿著山腰緩坡向上繞行，目的是為了避開高低落差過大的路段，用較輕鬆的方式繞過陡峭的山頭，以節省體能與時間。

### 4. 思源埡（一ㄚˋ）口：

西元 1961 年政府有鑑於其地形鞍部為大甲溪源頭，因此取飲水思源此義稱作「思源」。而埡口則是指兩山相連之間的凹陷處，是泰雅族重要的一條歷史遷移通道，在日治時代被命名為「埤亞南鞍部」。

思源埡口的舊名是 Pyanan 或 Piyanan（音譯有比亞南、匹亞南、埤亞南等說法），在泰雅族語中，有著「祖先來過的地方」之意。

## ▲▲ 與山林爲伍，山教會我的事

**5. 雨水山屋注意事項：**

山屋大多位處於山脈稜線地勢高處，而水源則多是以採用屋頂雨水槽來截留、並收集積蓄的珍貴水源，也因此更容易受天候乾燥及久無降雨之影響。登山除了應自行提前因應及規劃合理用水計畫，來避免發生無水可用的窘境外，炊煮用火更應小心，慎防星火燎原而造成設施及山林火災。

**6. 風寒效應：**

人體在靜止的狀態下，皮膚周圍會有毫米厚的熱邊界層來作為熱的絕緣體，但因為風越強就會致使邊界層被吹得越薄。濕氣與大風將身體的熱量快速的帶走，體熱以對流換熱的方式快速流失，使體感溫度倍速的下降、讓人體感受到的溫度比客觀氣溫還要來得更冷、更低。

**7. 妥善擬定登山計畫書：**

千萬要審慎評估隊員經驗、山勢等資訊才能規劃出安全又恰當的登山計畫書，讓在途中能隨時觀看、確保行程安全。另外在擬定的時候會有以下幾個重點：

## ｜ 1 ｜ Where（去哪裡，行程的規劃及安排）：

爬哪一座山、規劃的行程天數、時間、每日行進路程地圖、休息與過夜點、高度爬升及距離、預估的氣候狀況等，讓隊員能更清楚的了解登山行程與規劃。目的地、目的地的現況、以及可能影響行程的因素，主要分為 4 部分：

**A. 海拔**：海拔會影響到溫度、林相，若是高海拔（2500 公尺以上）則需要將高山症的風險也放入考量。

**B. 地形**：是否有崩塌地形、是否需過溪、寬稜／窄稜、迎風／背風、向陽／背陽等變因。

**C. 植被**：路線的林相，如：杉木林、針葉林、是否需穿越芒草、箭竹林等。

## ▲▲ 與山林爲伍，山教會我的事

---

| 2 | Who（跟誰去，隊友資訊紀錄與職務分配）：

記錄下所有的隊員基本資料、並了解隊友登山經驗與體能。基本上登山自行組隊較建議選擇體能差不多的人一同前往，避免行程落後或小隊分散，造成迷途增加的機率。而隊伍的職務規劃，則應包含以下這些：領隊、嚮導（前嚮、後嚮）、醫官、伙食、庶務、採買、記錄、留守人、協作員（若有）、專車接駁（若有）。

| 3 | When（去多久、何時去，撤退及替代路線擬定）：

撤退及替代路線是當預定的路線無法執行時，可能會行走的備案，有時候是原路線直接撤退回去、有的則是繞別條路線。方案規劃得越清楚，就能在意外發生時有越充足的時間，以及能準確的預測所在位置。

**A. 天數**：短天數或長天數，依此安排每日的行進路程與撤退點。

**B. 季節**：以台灣而言，春夏之交需留意梅雨鋒面，夏秋之交則容易有颱風，冬天則要留意寒流來襲。另外，秋天上山，需格外留意虎頭蜂。若是國外行程，則應該留意當地的特殊氣候。

| 4 | **How**（如何完成，登山技能要求）：

依照行程的狀況，需要準備的個人裝備、團體裝備（公裝的列表，如帳篷、水袋、鍋具、瓦斯罐、無線電、衛星電話等，並註明由哪一位隊員負責準備）、技術裝備如無線電、留意登山管制時間、鄰近的派出所與消防局資訊、地形（等高線）、中繼點（岔路口、山屋、地標等）、座標之路徑圖、手機可通訊點有哪些等。

| 5 | **What**（帶什麼，裝備點列與記錄）：

出發前再次清點裝備（頭部、面部、身著、手足、裝備、行動小物、行動糧等）能確保整個登山行程的安全；而出發前的照片（裝備開箱照、全身照、鞋底照等）也都是為了防範未然，讓意外發生時能夠提供準確的資訊給予搜救單位，加速被尋獲的時間。

回鄉的路——

04

——舊好茶

舊好茶部落位在屏東縣霧台鄉井步山的南側
肩狀稜，也是被魯凱族人稱為「Kucapungane」
的故鄉。相傳在 600 多年以前，魯凱族的獵人在
雲豹帶領下，翻過了中央山脈，順著雲豹的指引
來到了山明水秀的好地方，建立了他們的家鄉：
舊好茶部落「雲豹的故鄉」。

但舊好茶不產茶，會有這個名字單純只是從西
魯凱族部落稱呼的「Kochapongane 古茶布安」音譯
而成，而其中真正的意思是指「雲豹的傳人」。

第一次到達舊好茶，帶領我的獵爸和官媽告
訴我，早在舊好茶之前，還有著更古老的「古好
茶」是比起舊好茶還要更難到達的，那是人們必
須要先徒步過如新月般的道路「彎刀縱走」才能
夠抵達附近的地方，那裡有著更多年代久遠到難
以考據的石板屋遺址。那些過往沒有被記載在任
何文獻紀錄上，只剩下部落裡的人一代、一代的
將千年以前的故事，口耳相傳的掩埋在故鄉的道
路上。

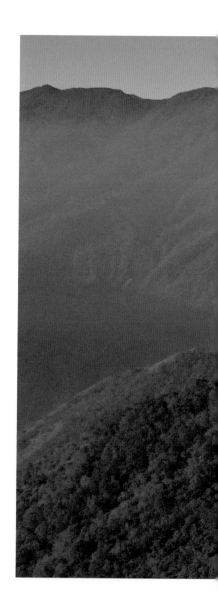

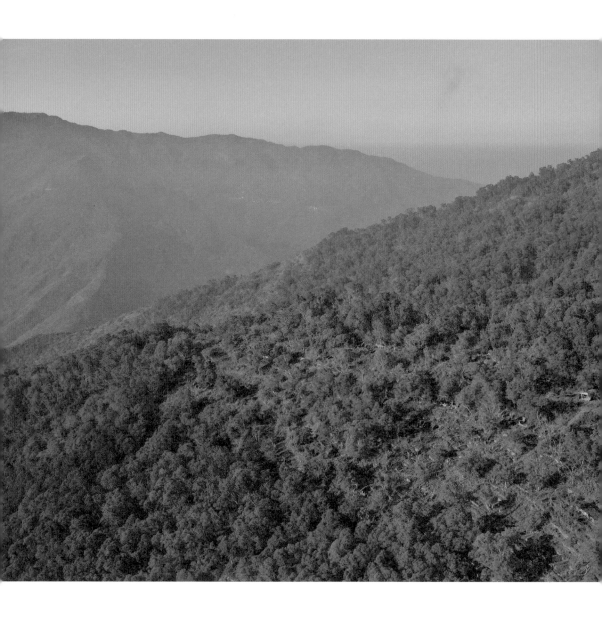

## 有些路很遠很苦很累，
## 但不走一定會後悔

第一次去到舊好茶，是在還沒退伍的時候與屏科大的幾個同學一同前往的。2017 年的「舊好茶」這個路線還非常的冷門，大部分是大學登山社才會知道、才會開的路線隊伍。

當時網路上關於舊好茶最多的資訊就是「回家的路，好難」，看到這句話，其實我心裡有很深刻的感受。因為早期我跑過很多不同的部落，印象很深的是某次到南投的一個叫「瑞岩部落」的地方，當地的朋友告訴我一個深烙在他心裡的畫面。

「爸爸就這樣站在高高的高山茶園中，愣愣的遠眺著對面山頭的部落、我們的天空之城、我們的家，一邊望著、一邊喃喃的說：『這麼漂亮的地方，為什麼等不到年輕人回家？』山嵐飄過，這個問題似乎沒有人能夠給他一個解答。」

就因為那一句「好難」引發了我對舊好茶的興趣，但那個時候網路上連航跡（離線地圖）那些資訊都完全找不到，只有看到屏東科技大學的同學好像有去過那裡，所以詢問他們。也因為這樣，我才輾轉得知如果我們要到舊好茶，就得事先聯繫當地的居民帶我們進去才行。而這樣起頭的緣分，讓我認識了獵爸、官媽。

　　當時我一度在想是否要取消那次去舊好茶活動，因為不久前才出了車禍，腳上還有尚未痊癒的傷疤，導致我不管是穿什麼樣的鞋，都會磨到腳背上的傷口，讓自己再次體驗車禍現場的慘烈痛感。還好因為實在太不甘心，最後終於被我試到一款比較不會磨到傷口的懶人鞋，也真的太慶幸當時的我沒有取消前往舊好茶的行程，不然就不會有了獵爸和官媽成為我血緣以外的家人。

　　獵爸喜歡喝高粱、更喜歡吃魚，記得當初一樣是在 Instagram 限時動態上揪團前往舊好茶的。剛爬完南湖大山不久的我整個自信心大爆棚，提著金門 58 的陳高和一手啤酒、想著一桌好菜：鹽煎豬五花、麻婆豆腐、酒香高麗菜、嫩煎牛小排、鹽烤吳郭魚等，加上體諒那次自組團的新手們較多，怕大家受不了，所以大部分的公裝也是交由我來背負。那些東西林林總總加起來，最後是背了 40 多公斤上去。

　　其實舊好茶有好多條道路可以走，我自己目前會走的有 3 條道路，其中有 2 條是水路、1 條則是陸路。1 條水路是經由「隘寮南溪」行走、而陸路則是要先經過「神山部落」（也是神山愛玉的原產地）後，再由「阿禮部落」進去到「井步山」後才能一路下切到「舊好茶部落」，最後則是我後來比較常走的「百萬大道」。

　　「百萬大道」的步道名字由來無奈得很可愛，是因為當初政府花了100多萬修建步道，但是剛修建完沒多久就慘遭颱風侵襲，100萬就這樣打水漂了。所以一開始為了避開殘破的「百萬大道」，我都是走獵爸開的獵路「隘寮南溪」，直到「百萬大道」後來被修繕完畢之後，才成為了比獵路還要更好走的路徑。

　　行經這些路線，其實沿途都會看到許多石板屋以及駁坎的遺跡，還有許多的瓊麻和巨大垂碩的王爺葵滿布在山坡，非常美麗。但相較於當地原住民對於瓊麻的喜愛，王爺葵則是讓他們嘖有煩言。最早的王爺葵是由一位老師帶來山上美化環境的，殊不知王爺葵是生命力異常強悍的外來種，不僅根深蒂固得難以連根拔起，傳播速度又異常迅捷，就連攔腰砍斷比人高的它們，都還能生機勃勃的再重新長出來。大量的花葉與根就這樣漫過家鄉的石板屋，侵蝕掩蓋掉關於過去的足跡與回憶。

## 生命總會有一道出口
## 引領前進

要到舊好茶部落真的很難，多段道路殘破不堪，要涉水經過隘寮南溪、冒險走過大崩壁、鬆軟的泥流、土石流區，陡上垂直的山坡、通過山崖棧道等，歷經各種困難路況後，才能一窺這最古老部落的完整面貌。

而關於部落的生活，那又是另一種困難。在很久之前，舊好茶部落裡還繁華的有著教堂、小學等，完全可以說是自成一個自給自足的小型社會體系了。但是由於地處偏遠、醫療方面等生活機能不便的關係，致使人口外移。1978 年國民政府核定通過，將舊好茶部落遷徙至隘寮南溪的河階台地上，成為了後來的「新好茶」。

## 當一條河流旁的檳榔樹長大到如腰般粗大的時候，
## 洪水的週期即將來臨

雖然搬遷後的確解決了醫療困境，但在融入社會之時，舊好茶也如同其他山村一樣，衍生了許多不同的問題。例如因為瑪家水庫必然的興建，將新好茶部落的範圍籠括進了未來的集水區內，隨時都可能無根的危機意識如同烏雲般飄懸於族人的心。而後在 2009 年挾帶強大豪雨的莫拉克颱風（88 風災），造成的土石流淹沒了整個新好茶部落，難以適應的頻繁水災加速了人口的外流，更多的族人因此遷到了現在的瑪家鄉禮「那里 (Rinari)」永久屋居住。

　　直到舊好茶被列名為二級古蹟、世界建築文物守護名單後，這一地的故事才算終於有了名正言順的保存依據，許多有志之士從四面匯聚而來，一同整修步道、修復石板屋，與族人共同完成一條「回家的路」，試圖延續並傳承部落的光、一地的文化。

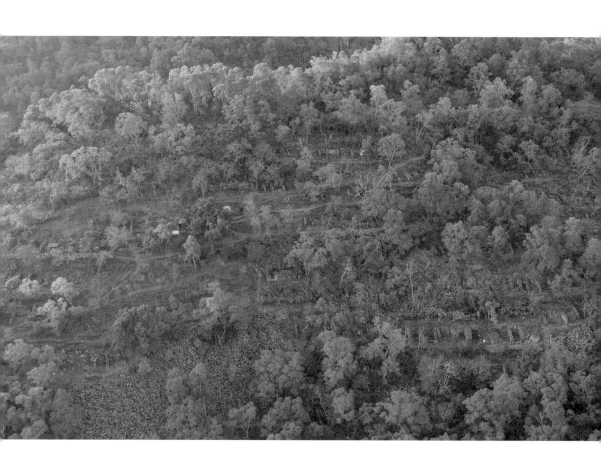

## 跟著心走就不會錯了

第一次去舊好茶是走水路「隘寮南溪」前往的，當時我還沒有走過任何河床、或者野溪溫泉的路段。還記得當時是在冬天，但屏東的冬天依舊處在很溫暖的南國氣候裡，所以行走在全無遮蔭、日光直曝的河床上是很辛苦的。

我們在石階上行行復行行、上下切過河床、涉水過溪，行走在破碎溼滑的頁岩地形上。額頭上的汗滴異常猖狂地流下，遮擋住前方的視線。也是因為走在前面的獵爸回頭看著我，假裝詫異地說：「你那邊下雨喔？」，我才從他身上學到了，原來在行走間是不能喝那麼多水的。因為流汗是身體機能運作的表象，在長途行進中如果一直持續流汗，是相當耗體力的。

獵爸和官媽可以說是已經將生活深植於山裡了，日常的補給會由上山的人帶給他們，除非必要，否則他們早就不輕易下山了。

還記得獵爸的房子裡擺放著一把裝飾用的扇子，扇子上有這樣一段話：「那年我 16 歲，父親拿著族人的刀這樣對我說：『男人的力量是用來保護女人的、男人的勇敢是用來鞏固領土的、男人的智慧是長者經驗的傳授。』」

在持續多年的重建行動裡，我自願擔任無償義工，在舊好茶部落居住了1個多月。在那1個多月期間，因為恰好有場演講在都市裡進行的關係，所以在行程的規劃上，必須抽空徒步走出山裡完成演講，然後再徒步回到山林繼續進行石板屋重建計畫。

　　我想就是因為有過這樣體驗的關係吧，那艱難的走出山林、再艱困的回到舊好茶部落的感受加深了我對這塊土地的情感，就像是回家一樣。完成了都市裡的任務，我尋著熟悉又陌生的難行之路，回到了心靈上的第二個家「舊好茶」的家。

那裡不是一個搭乘大眾運輸工具、或者騎車、或者開車可以到達的家，那是一條長長的路、一種深深的情感。在那 1 個月裡，我陪著獵爸、官媽一起伐木劈柴、重建步道與石板屋，等到下班之後，再一起去太陽池或者沿路上的小深潭釣魚、玩水、游泳。

回家的路也許不是那麼簡單，但對很多人來說，無論如何那裡終究是家。我們一定都會思鄉、我們也終究都是要回家的。

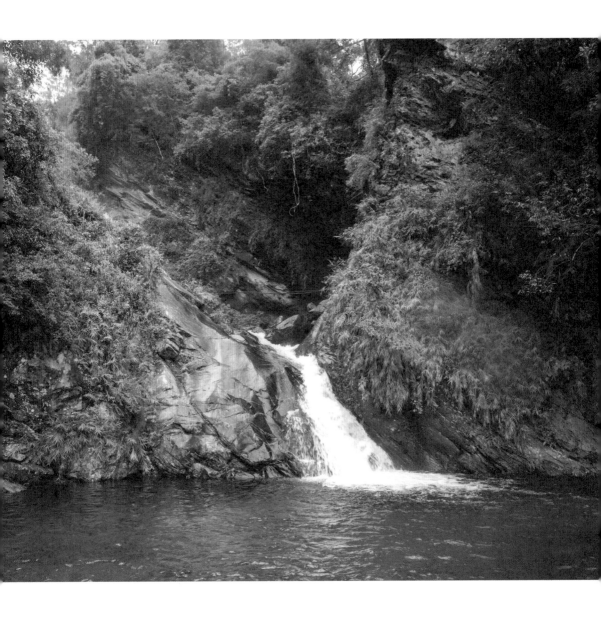

# ▲▲ 與山林爲伍，山教會我的事

**1. 航跡（離線地圖）：**

GPX 航跡很像是麵包屑記號，讓山友可以檢視自己或他人過去的旅行紀錄、在過程中導航先前走過的路線、判斷距離目的地還有多遠。對於戶外登山或腳踏車、朔溪等，都是很棒的輔助工具。

**2. 上切／下切：**

泛指通過坡度陡峭的路徑上行或下行的直達某地。

**3. 駁坎：**

砌石駁坎是傳統的擋土與護坡工法，由於保留石塊間的空隙，提供生物生存的空間，也被視為一種生態工程。

**4. 苧麻：**

早期原住民會栽種許多的苧麻，經由泡水、拍擊、曬乾之後利用瓊麻本身強韌的植物硬纖維編織出一條又一條耐用的「萬能繩」以供綁縛、背負等日常生活用途。

### 5. 太陽池、月亮池：

太陽池是男生專用的盥洗池，而月亮池則是專屬於女生的盥洗池。

### 6. 找對時間喝水：

行進間如果一直喝水，就會造成大量的流汗，進而帶走身體裡的電解質，導致越走越累、虛脫，甚至是抽筋的隱患。關於喝水的時機，我們一般會建議在出發前先喝個 500 ～ 600c.c. 左右，出發之後少量多次的飲水（每小時100c.c. 左右）、中午吃飯再喝 500c.c.，到營地沒有需要再步行了，再將每日所需水分之剩餘的水喝完。

### 7. 主動分攤公裝公糧 / 行前事物：

登山是一項需要共同進退的團體活動，尤其在自組團中，並不是因為是新手就無需分攤共同事務。無論是緊急避難用的公共裝備、還是團隊的公共糧食，都需要大家共同分擔，這樣才可以稱得上是一個完整的團隊。

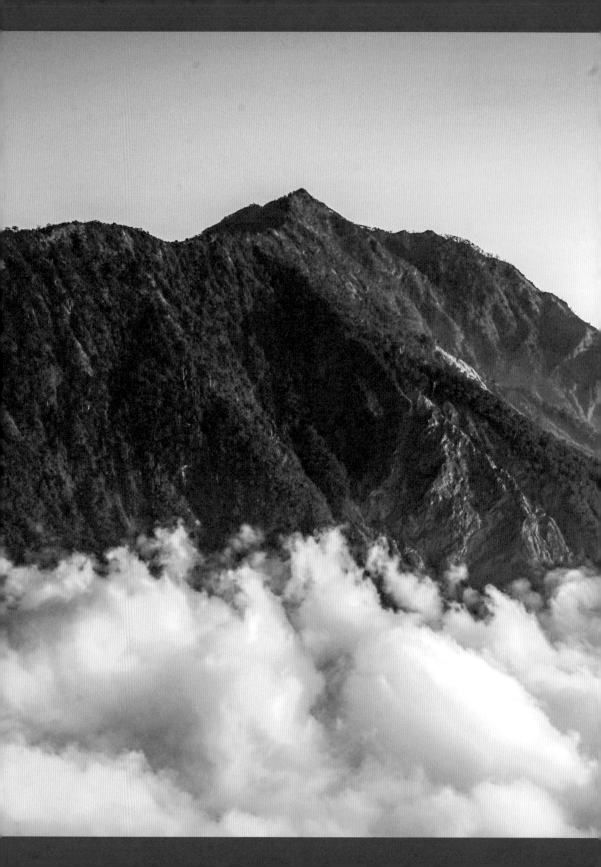

軍裝五嶽 —— 05 —— 北大武山

照片提供：余力俊傑（@tw.yuli.23）

　　位於屏東縣泰武鄉的「北大武山」標高 3092 公尺,有著「南台灣屏障」之稱,而祂同時也是排灣族的聖山。排灣族人們尊敬的稱祂 Kavulungan,有著眾山之母的意思,他們相信 Kavulungan 就是他們祖先靈魂歸宿之地,也因此不難想見北大武山在排灣族人的心中是具有相當不可侵犯的神聖地位的。

　　山是故鄉、溪流是文化的紐帶,排灣族民就這樣沿著大武山系山脈與溪谷,世代居住於此、孕育他們的生命、滋養他們的文化。

## ▌展開勇猛的翅膀,
## 奔向神聖的前方

　　當時要爬北大武山的時候,其實離退伍也僅僅只剩下 52 天了。前面在南湖大山的篇章有提到,因為當時猛爆性的出了很多軍中的負面新聞,因此民眾對於「軍人」這個職業產生了一定程度的排斥感。但是對我來說「會酒駕的就算不當軍人還是會酒駕、會虐狗的就算不當軍人還是會虐狗、會犯法的就算不當軍人還是會犯法。」所以當時的我才因此計畫了一個「軍裝五嶽」行動,打算趁著退伍之前以身著軍裝的方式來完成五嶽的攀登,希望能夠藉此來傳達出「不是所有的軍人都一樣」的角度與看法。

　　五嶽,顧名思義就是由五座台灣的最高山嶽所命名的,他們分別是:第一高峰「玉山」、第二高峰「雪山」、中央山脈北段最高峰「南湖大山」、中央山脈最高峰「秀姑巒山」、與中央山脈南段最高峰「北大武山」。

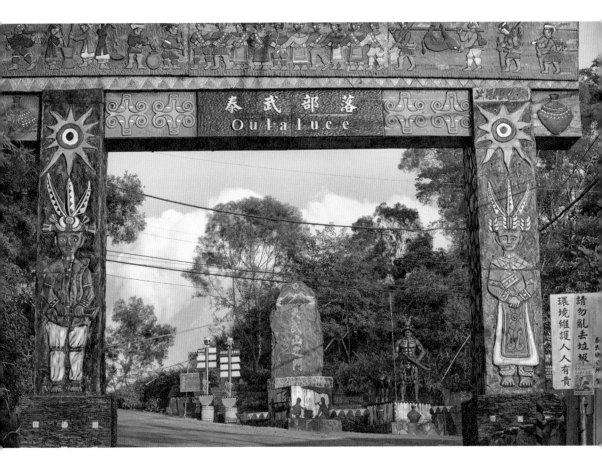

　　很可惜當時開始「軍裝五嶽」計畫時是我剛接觸登山 1 年左右的時間，經由評估後認為以目前的能力而言，可能尚未到達能攀爬「秀姑巒山」的程度，所以只能將它留到了退伍之後。但除了秀姑巒山以外，不管是玉山、雪山、還是南湖大山都已經完成了，也因此在我退伍前攀登的最後一座五嶽，就是「北大武山」。

　　如果要說到「北大武山」對我而言之所以深刻的原因，其實也和之前是軍人的職業有關。當我還是軍人的時候，在每天早點名時都會遙望遠方的山巒，而遠山山脈的最高峰就是「北大武山」，服役了 4 年多、也看了它 4 年多，不難想見山的樣子就這樣刻印在了心裡面。

## 揣著胸膛的榮譽，
## 建立不忘的夢想

　　尤其是在秋冬期間，「北大武山」最知名的莫過於一望無際到讓人恨不得跳下去游兩圈的雲海平原，當時也是考量到想看雲海的緣故，因此我們在規劃上安排了舒服走的 3 天 2 夜行程。而我當時的營區離北大武山不遠，所以我一樣是在 Instagram 限時動態上尋找了一位男大生當我的山友後，從營區一同騎摩托車到新登山口停妥之後再往舊登山口走去，一路上爬到我們的第一站「檜谷山莊」。

　　「檜谷山莊」約莫落在北大武山步道 4.2K 的地方，而在到達山莊以前約莫 3.8K 的地方有著以瑰麗著名的斷崖地形「喜多麗斷崖」，而這段展望極佳的寬闊斷崖，同時也是山友們爭先看雲海和星空的最佳位置。

　　雖然 3 天 2 夜的行程全程高清到沒有任何一顆雲飄過眼前，但是從「大武祠」前往下看去的夜景只能用美不勝收來形容，那就像是在夜空下被打翻的珠寶盒一樣閃爍著光芒，是任什麼世界三大夜景也都比不上的美好，因此北大武山在我心中可以說是 CP 值最高的山。

　　直到下山之後認真看我拍攝的夜景照片後才發現，那天氣真的高清到讓我不只拍到遠方的八五大樓，還拍到了更遙遠的小琉球燈火。而在白天不只可以清楚地看見小琉球，就連台東、綠島、蘭嶼都是清晰可見的。

　　在登頂的峭壁路段長滿了瀟灑又鼎立的鐵杉林，我很難形容那是一種怎麼樣的景緻。或許就如同國軍一般吧，縱然身處在艱險陡峭的環境中，我們仍任由汗水與淚水縱橫在臉龐，不畏失敗、不懼憂傷的繼續向前。

　　「軍裝五嶽」的計畫在當時獲得了不小的迴響，很多國軍同僚、退伍弟兄們紛紛浮出檯面支持、響應那次計畫，雖一定會有不同聲音與批評出現，但至少我是真的透過了這項行動，讓更多人看見國軍可以擁有的不同面貌，讓人們知道，很多時候的偏差其實並不代表全部。畢竟我在軍中時，長官從來沒有這樣說、軍人讀訓一到十條裡，也從來沒有告訴我「因為你是軍人，所以你可以為非作歹、違法犯紀。」他們告訴我的，自始至終從來也是教導我「如何成為一個有能力去幫助更多人的存在。」

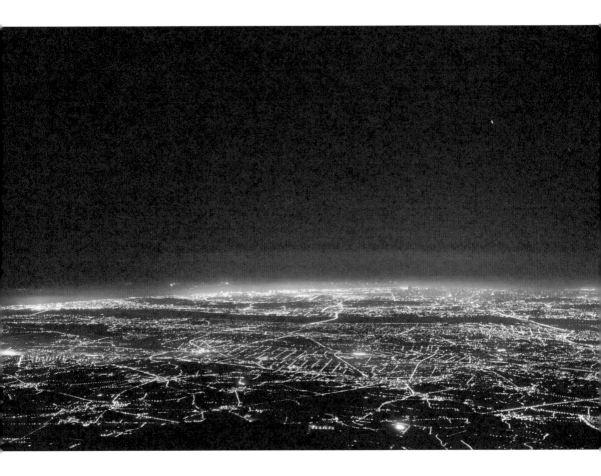

　　我們能在這個相對穩定的環境裡，安穩而正直的長大。遭遇適當的雨水淋灘、感受恰到好處的日光曝曬，受到大地的滋養、也轉而想反哺這塊土地。能將這些心情傳達出去，對我來說，其實就已經相當足夠了。

　　加入海軍陸戰隊的選擇，絕對是我人生中極大的轉捩點之一。即便是一直到現在我都還會覺得，如果當初沒有從軍的話，「台灣368」就一定走不到今天。是國軍給予的穩定薪水，才讓我能完成走訪台灣 368 個鄉鎮市區的拍攝計畫、能在追夢的過程中還可以償還家裡的債。

　　若沒有從軍的經歷，就沒有這股三不怕的精神讓我去完成「台灣 368 個鄉鎮市區拍攝計畫」；沒有永遠忠誠，就不會有這顆如此屹立不搖的熱愛著台灣的心。從軍的 4 年，讓我獲得的比想像中還要多上更多，如果沒有過往的那些歷練，必然不會成就今天的我。那些經歷讓我可以用親身去體會何謂不怕苦、用意志去領悟何謂不怕難、用心去深刻感受何謂不怕死。

　　從軍讓我學會不要總想著別人能給你什麼，而是要想著自己能夠給予別人什麼。這是我的人生方針，也是我一直以來努力的目標。如果可以的話，我希望能夠一直持續的藉由自己的微薄之力，去傳達善、讓美好成為生命的循環。

　　我是陳彥宇，我想永遠忠誠於這塊土地，並持續的走著我的路。

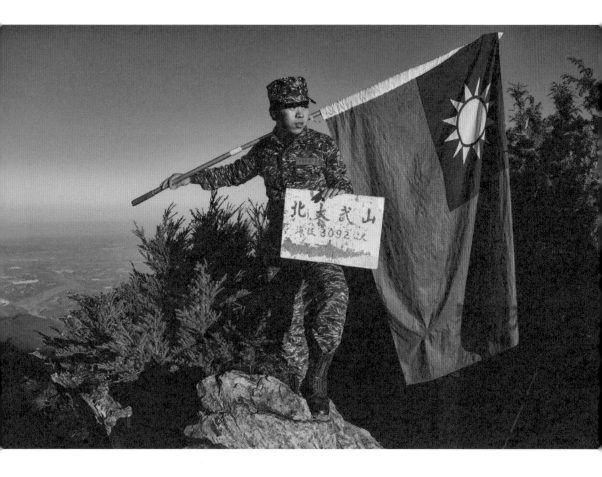

## ▲▲ 與山林爲伍，山教會我的事

**1. 避免不必要的負重：**

當時是因為「軍裝五嶽」計畫的關係，所以背包裡的負重（軍服＋攝影器材）
比起一般還要多上了 3～5 公斤。這些重量其實都是額外的、不必要的。減
少不必要的負重，才可以降低對於肩、背、髖骨、膝蓋、腳踝等部分的肌肉
與關節的傷害力。

**2. 鼾聲處理：**

鼾聲是一種很自然的生理反應，很多時候在山屋休息的時候都多少會遇到鼾
聲的問題。如果可以自備耳塞、眼罩……等等，就是最好的了。當然，也別
忘了帶上自己的同理心。讓我們可以在尊重他人的同時，用耳塞來保護自己
的睡眠品質。

### 3. 異味處理：

貼身衣物及襪子等，我們一般會建議選用羊毛的材質來協助降低異味感。因為羊毛本身有抑菌、除臭的功能，市面上有多種品牌可以選擇，建議消費者可以多方比較後再選出自己的心頭肉。如果還是有比較強烈的異味，則建議使用止汗劑來降低異味的產生。

山是家───

06

阿豐縱走

　　阿豐縱走的行程日期規劃是落在 2018 年的 3 月 9 號，距離當時退伍

（2018.03.13 00:00）的時間已所剩不多，算是我正式退伍前的最後一項登山

活動。

　　大家一般都是行走途經阿里山沿著眠月線、水漾森林，一直到南投杉林

溪的「阿溪縱走」，而非相對冷門的「阿豐縱走」。它一樣是經由阿里山眠

月線及水漾森林的路線進去，並在水漾森林之後錯身而過，往「千人洞」及

阿里山「豐山村」的方向走去。

　　有文獻指出，阿里山之所以會新建鐵路、眠月線之所以會誕生，都是因

為在日治時期一位叫做河合鈰太郎的博士所生成的。

　　森林學家出生的他，在當時為了去阿里山做山野的相關調查。而在被當

地的美景震撼後，向政府提出了希望在此興建世界級登山鐵路的願望。後來

因台灣總督府於西元 1915 年接手了興建阿里山鐵路的案子，並基於速成與經

濟開發等考量因素，變更了河合博士登山鐵路的原始設計，將目標轉成了以

「取得林業資源」為主的伐木鐵道，為當時的日本提供了大量的林業資源。

　　事隔多年以後，當河合博士再次回到阿里山鐵路「眠月線」，卻看見昔

日參天巨木的光景，竟然像是一場夢一樣的消失在他的記憶中，傷感至極的

他為此留下了一首詩：

「斧斤走入翠微岑，伐盡千年古木林；枕石席苔散無跡，鳴泉當作舊時音。」只可惜當時躺在大石上、感受著被巨木環繞、看月亮慢慢爬上山頭的美麗景緻已不復當時，為了紀念13年前眠於月下、與自然共處的情懷，河合博士就將此地取名為「眠月」，而這就是「眠月線」名稱的由來。

倘若選擇了較冷門的路線——阿豐縱走一直走下去，就可以抵達傳說中的「千人洞」。那裡的地名顧名思義，就是一個洞長寬約250米乘上60米、最高大概5層樓、形狀如同船身，近乎可以容納千人的洞窟。在雨季期間，洞窟的上面還會有流瀑順著岩壁滴落。千人洞又稱「仙人洞」，在日治時期洞窟旁的瀑布被命名為「妻戀之瀧」的原因則是因為當時來勘查地形的探勘者，到了這裡之後睹景思妻才有的地名。在大正年間，日本政府甚至為了這個優美的地方發行紀念郵票與小卡。

位在千人洞上方的小溪畔有個小小的聚落人稱「十八桶寮」，而這個名稱的由來則是當時抗日失敗的志士們遠走高飛以後，在洞窟上方結寮而居的落腳據點。因為其18戶人家專門以紅檜製作木桶維生，所以漸漸的就有了「十八桶寮」作為當地的地名名稱。

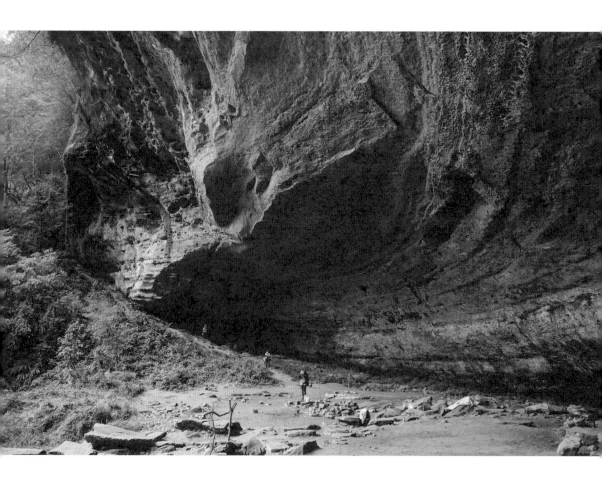

## 與其抱怨，
## 不如成為自己心中想看見的改變

　　還記得我們「重裝鐵腿趴山團」當時在行經眠月線的時候，跟現在是截然不同的光景。苔蘚和地衣遍布山野、像是為大地鋪上一層厚實柔軟的綠色毯子一般，療癒著視線可及的所有地方。去的時候很幸運天氣很好，陽光錯落進樹林，在大地、樹木、同伴的笑臉上遍灑了一層淡金色的光彩，美得讓人窒息、讓我們滯留於此，流連忘返的謀殺了無數張底片。

　　正是因為有著如此美麗的景點，「眠月線」漸漸的成為了我當時帶團起家的路線之一。可是因為有著美麗山林景色、再加上其易走的特性逐漸被廣傳之後，越來越多的觀光客和遊客也跟著來到此地。而那些對於山野還不夠了解的人群，往往沒有關於該如何與山林共處的正確知識與概念，也因此原本蓊鬱盎然的「眠月線」，慢慢的堆積了許多人群歡樂之後遺留下來的垃圾。

　　以為果皮可以被自然分解，所以成堆的果皮被堆積在路邊；認為衛生產品標榜著可分解，所以用完的小白花隨處盛開；看著旁邊的人不經意地將用完的、吃完的垃圾隨手棄置於路旁，所以有樣學樣地跟著照做。

　　就這樣，我們眼睜睜看著原本美麗的山林地衣，慢慢的被遍地的果皮、小白花給取代，那種既生氣又難過的心情難以形容。而不爽過頭的我當時根本也不及細想那些是否是人們便溺過後留下的衛生紙還是什麼，全憑著一股極度不爽的怒氣，在帶團之餘那些觸目所及的垃圾沿路撿下山，等回到都市之後狂敲鍵盤發文忿怒地發洩了一波。

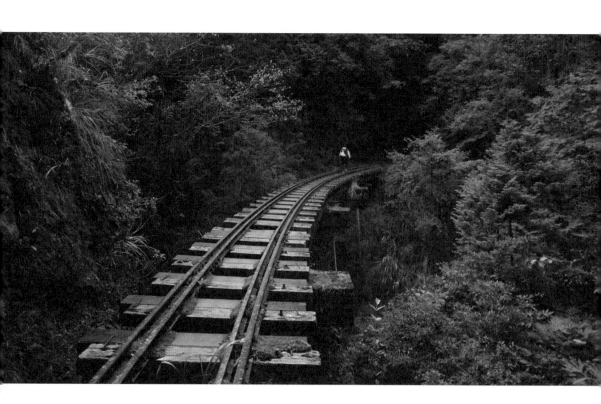

可是很意外的，那篇貼文的迴響意外的大。也許是同樣的無奈與憤慨同樣的充斥在諸多山友及岳人的心中，而那些堆積起來的無能為力被看見、被面對的時候，人們也跟著將目光轉回問題的根本。

或許吧，或許事實就是這樣。即使我們這禮拜費盡心思的將滿山的垃圾撿個乾淨，但等到下週回到那裡，卻又看到環境被打回髒亂不堪的樣子，慘痛得像是一切都是徒勞無功的一場夢、虛幻得像是不停推動巨石的薛西佛斯一樣無助。

但對於我來說，如果「0」是基數，我只要一直努力的當個「1」，那麼即便有負數，我依然可以讓它歸「0」，而非同流合汙的讓一切停留在負數；如果有更多人受到影響變成了「1」，那麼當「1」的力量一直守在原地、甚是被正向的凝聚與發揮時，那麼我相信，越來越好的機會是會被放在我們的手心中的。

多一個人，就是多一個機會。我不在乎一直重複的做一樣的事情，就如同薛西佛斯也沒有放棄他的巨石一般，雖然辛苦，但是依然值得堅持。不管有沒有掌聲，只要我們知道那是對的事情，就值得去履行、去戰勝。

很幸運的，這些想法是被支持著的，越來越多的「1」相互靠攏，越到後期、也有越來越多用心的企業來找我們合作、包團、舉辦了多場的淨山活

動，讓善的循環持續延續。真的很感謝、也真的很感動有這些機會，讓我們可以在過程中強調，不只是將垃圾帶離山林、而是去到山林中不留垃圾的概念。期許終有一天，我們的山林就是單純的山林、觸目所及皆是蒼翠，而不見任何一絲一毫的垃圾被遺留。

除了垃圾堆積的問題以外，眠月線還有一個待解的，關於「應注意而未注意」的安全議題。因為眠月線有一段路線是懸空的木棧板，雖然景緻秀麗壯觀，但如果稍不注意而踩空摔落的話，是有很大機會造成嚴重傷勢的。在一次帶團前往眠月線的路途中，我們就遇到有自組團的山友朝著我們的方向跑來，急急地詢問我們有沒有木板？因為他們有人掉下去了。但因為附近沒有任何木板的關係，當下我們當即就拆下了營繩、登山背架、扁帶、睡墊等等，從將人背上山崖的協作手上接手傷患，並在評估傷勢及狀況、確定不會造成二次傷害後，再將器材組裝成簡易式的擔架讓他們能將人抬下山，交由山林搜救隊接手。

所以我們在帶隊時都會格外的注意橋上這段，要求參與隊員如果要拍照的話就是一個口令一個動作。採用定格後再拍照，而非邊走邊拍的方式來降低可能造成的風險。

## 對於這塊寶島的美，
## 保持著尊重與謙卑的態度

　　慢踱到「水漾森林」，也是過去布農族的傳統領域。看著原始森林因為921 大地震後地層下陷而造成的堰塞湖景觀，就像是山野版的亞特蘭提斯一樣。浸泡在水中的枯木叢林，看著山嵐霧氣飄過枯木林，讓人感覺到無與倫比的夢幻、魔幻到讓男子漢我本人都會萌發少女心的。

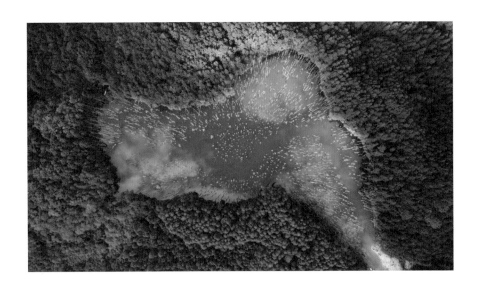

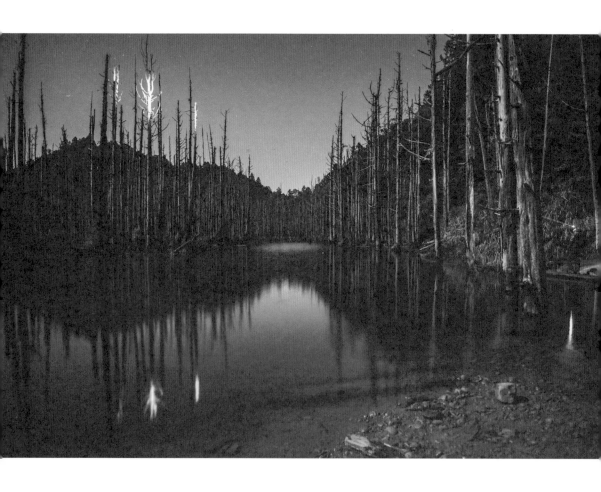

　　但在我看來，美麗的「水漾森林」目前遇到最大的問題則是許多人會選擇隨地、或在靠近水源的地方排遺，而非使用當地集中管理排遺的生態廁所。這樣對於山區的環境保育及水源保育會有很多的問題衍生。

　　畢竟如果人人都隨處挖洞排遺，那麼難保後面的人在行經、或者是挖洞的時候挖採到前人的黃金。集中管理或許在衛生維護上多少會有不盡人意的地方，但至少對於環境的衝擊、以及與環境共好的面向上，我認為是目前來說相對好的選擇了。當然在個人衛生用品這塊，即便有生態廁所，我們一般還是會希望個人帶走個人的垃圾。

　　對於山林，我有一句話想說：除了回憶，什麼都別留下；除了垃圾，什麼都別帶走。

## ▲▲ 與山林爲伍，山教會我的事

**1. 堰塞湖：**

堰塞湖通常是指因地震、風災或火山爆發等因素造成山崩、落石等堵塞住河谷及河床，儲水到一定程度後而形成的湖泊。

**2. 山林共處：**

關於登山時的果皮分解，我們在帶隊時都會提醒山友及岳人建立一個概念：如同飽和食鹽水一樣，1 公頃的土地能分解的量是有限的。如果每個人都覺得果皮是可以被大自然給分解，因此任意丟棄的話，一塊土地很快就會到達它能承受的飽和度，並且我們也無法估算這塊土地在之前已經容受了多少。所以無論果皮、還是任何標榜可分解的產品，我們依然致力於提倡將垃圾帶下山的觀念。

**3. 紮營地形選擇：**

一般會建議審慎評估附近的地形，注意上方是否為岩壁結構，容易產生落石的風險；是否太靠近湖邊、容易有枯木因為爛根而倒塌，或者地形是否有高低差要處理、地形及氣候是否容易造成積水等問題。在這方面的選擇上，一般都是建議選擇安全的勝過選擇舒適的為主。

### 4. 挑選防滑的鞋款：

山區的清晨及下午都容易起霧，如果沒有特意選擇防滑的鞋款，在行進時就很容易因為地面潮濕的緣故而滑倒受傷。或許在一般地形滑倒，頂多就是抽筋、擦傷，若是在危險地形上滑倒，那後果往往是不堪設想，輕則骨折、重則還可能會丟掉性命。

### 5. 生態廁所：

以台灣來說，目前最大宗的生態廁所是以挖洞、集中後掩埋的方式來處理。只有少部分會將排遺加工後製成地基、或以乾濕分離的方式，再由志工辛苦背負腐植土上山，加速排洩物發酵分解、轉化成有機質，以維護環境的方式來進行。

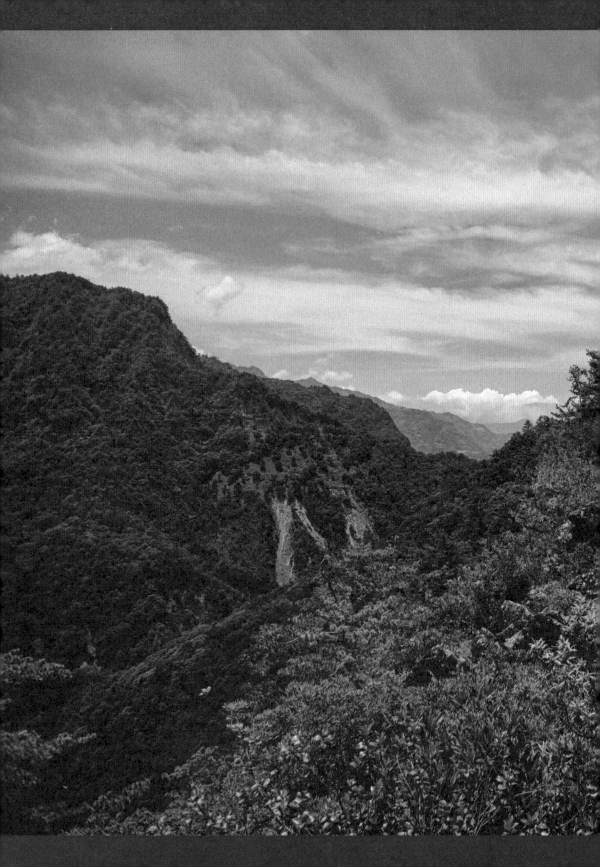

生命的姿態 ——

07

—— 台灣杉三姊妹

　　台灣杉在魯凱族中有一個很美的名字——「撞到月亮的樹」，成年的樹甚至能長至 70 公尺以上，被譽為台灣針葉樹的帝王、同時也是在全世界中唯一有以 TAIWAN 作為屬名的植物。事實上若以高度而言，台灣杉的確可以稱得上是東南亞最高的樹種，況且它還是冰河時期的孑遺物種，名列國際自然保護聯盟的植物紅皮書，是相當難得的世界遺產。而相傳在大鬼湖附近，至今仍存活著數千至上萬顆的台灣杉原生樹林。

　　但很少人知道的是，在棲蘭山區的林道深處，佇立著 3 棵被暱稱為「三姐妹」、將近 70 公尺高、樹齡推測有 800 年之久的台灣杉。澳洲的攝影團隊 Tree-Project 甚至為此特地到達台灣來進行「台灣杉等身照片拍攝計畫」，將樹木的姿態以一比一的比例拍攝、拼接，還原並一窺樹的原貌。甚至在完成計畫，要離開台灣前感嘆地說道：「台灣人應該要因為擁有這片森林而感到驕傲。」他說這幾近是一種接近超自然的自然存在、一種大自然的深深震撼。

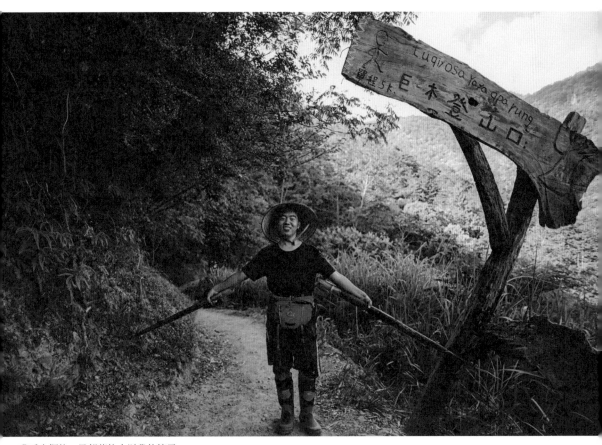

我手上握的，是部落的人送我的筍子。

## 再長的路，一步步也能走完；
## 再短的路，不邁開雙腳也無法到達

　　那是我第一次走探勘路線，許多岳人在走過一些山之後，慢慢的就會想要走一些常人不走的路徑、走一些相對沒有那麼輕易就可以抵達的地方。想去看看有著活化石之稱的台灣杉樹、想去體會被譽為撞到月亮的樹究竟有多麼高聳、想去感受這些故事的由來。

　　大部分的探勘路線很多都是循著一些歷史遺留下來的資訊、線索，甚至是口耳相傳的言語，去尋找一點過往的痕跡。在那個時候，關於登山的資訊還沒有像現在那麼容易搜尋得到，但當時的我很幸運，因為朋友已事先接觸過這些資訊、對於山岳也很有經驗的關係，我基本上是非常愉快的無腦的跟著而已。

　　這條路線其實蠻難的，必須先從司馬庫斯出發後再下切到泰崗溪，再從泰崗溪一路陡上到蕃社跡山、再上切到 170 林道繼續走 1 個多小時才會看到傳說中撞到月亮的樹。

　　一般來說，探勘的路線因為很少人走、路跡比較不明顯的緣故，所以就行徑路線而言，相較於一般登山路線，探勘路線勢必都是相對複雜、甚至是要經過一些鑽來鑽去的地形的。

　　而且那次同行的山友們也都是非常有經驗的朋友，超擔心被海放的我果斷決定將背包的東西都做輕量化處理，並且考量到自己很怕熱的緣故，決定穿著短褲短袖前進。但說真的，以這樣的衣著來走探勘路線，走完了，皮膚大概也完了。果然後面就因為途經大量鑽來鑽去的路線緣故，讓我在身上留下了被滿滿芒草割傷、被樹枝劃傷的傷口。

　　而複雜困難的路徑，讓我們在第 1 天就走了 10 幾個小時，才終於走到了預計的紮營營地做修整，隨後計畫在第 2 天一早輕裝上陣，再步行到台灣杉三姐妹的腳下欣賞。

## 萬物都有姿態，
## 一種生命的姿態

之前其實就一直對於司馬庫斯有著非常嚮往的心情，所以這次的路線能夠途經司馬庫斯對我來說已經是太幸福的一件事。另外，這條路線算是中級山，也就是說植披大多是處於混合林的狀態，植物種類繁多交錯，可以輕易地看到各式各樣的昆蟲與植物。對於熱愛大自然的人們來說，那就是一座天然的遊樂場，隨處可見各種動植物，我們甚至還在路上遇見一隻讓人心臟暴擊的山羌寶寶！

那樣的感動很深刻，可以徜徉在綠色海洋中總是讓我感覺到格外的放鬆自在，就算要背水都覺得甘之如飴。至於為什麼會需要背水是因為我們當初預計的營地是沒有水源的，所以需要從泰崗溪裝好水之後再繼續向前，其實真的很硬。這就像是如果你去加羅湖，但你不想喝湖水的話，就要自己從加納富溪背上去的概念是一樣的。可你如果要問我值不值得？那當然是值得的。可以親眼見證到「撞到月亮的樹」是難以言喻的震撼，不是親眼所見根本不會相信、也很難體會那種敬畏之情。比起一比一等身海報、比起自己用相機拍下的超變形照片，都難以形容親眼所見的那種震撼的萬分之一。那是一種絕美的、生命的姿態。

看著台灣杉三姐妹，想像它們安靜佇立在森林中度過的歲月、想像當一棵櫛風沐雨植物與自然共存的平靜，就會覺得在山林之外的那些煩惱顯得多麼的渺小、身處自然之中又是多麼的幸福，我們是該以擁有這片森林感到萬分的驕傲、更要萬分的珍惜。

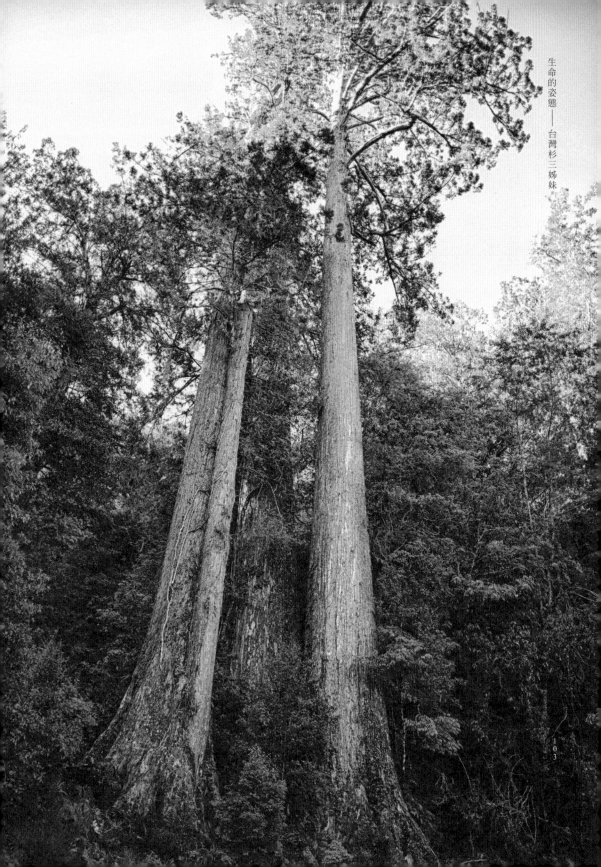

## ▲▲ 與山林爲伍，山教會我的事

**1. 探勘路線：**

探勘路線相對於一般的登山路線，在行程上的可掌握度相對低許多，所以在裝備的選擇上需要「斤斤計較」。千萬不要任性、更不要逞強覺得自己很能背就任意妄為，這些都會影響行進安全。路線規劃與行前調查等功課這一塊更是需要被好好重視，畢竟在資訊不足的前提下，如果不仔細做好行前的功課，在山林裡是危險的行為，甚至還可能因此拖累到同伴，所以審慎地做好這些行前的準備是非常必須的。

**2. 水源背負：**

如果是以我們的行程為例的話（2天2夜），省著點用應該是以1天1公升的方式計算（晚餐＋早餐，不含行動水），主要還是要看營地是否有提供水源？這都會大大地影響到我們在水源上的運用。

**3. 宿營地選擇：**

另外值得一提的是，我們第1天並沒有住在原先預計要紮營的地方，而是繼續向前推移，也還好我們當初做了這樣的決定，因為回程也花了9個多小時才走完。

但這並不是說只要抵達時間比預計的還要早，就可以做這樣的決定。主要還是得看前方是否有合適的營地，並且也只限定野營路線。像是國家公園路線等，就必須要在規定的路線、營地中就寢，所以往前推也沒用。

4. 離線地圖：

以這篇章的探勘路線為例，離線地圖顯得格外重要。因為在網路上找到的資料距離我們登山時已經是多年前的事了，在時光的流逝中，路線勢必會有一些差異，所以在路線上的多方比對是非常重要的，不管是網路資訊、紙本地圖還是離線地圖都應該要再三比對、確認，才能將安全的疑慮降到最低。

5. 食材選擇：

為求裝備輕量化，食材上選擇有脫水過的乾燥飯、乾燥蔬菜可更輕便的攜帶，即便口感會有所差異，在飽足感及熱量不會差太多（偏不飽），在探勘路線上是個不錯的選擇。至於行動糧這一塊，建議攜帶高熱量的巧克力、或堅果類食品方便在路上補充體力，以簡單解決為主。

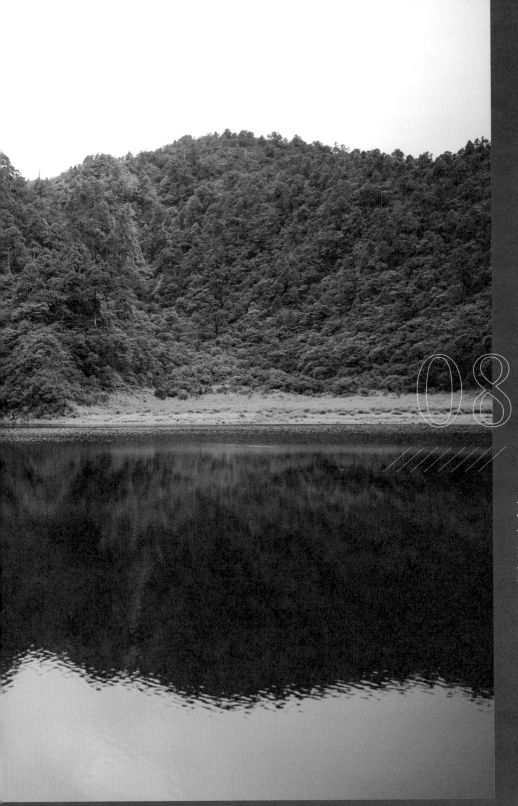

團隊的起點

08

松蘿湖

　　位於雪山山脈上的高山湖泊——松蘿湖，是被岳人們稱頌的 17 歲少女之湖。之所以會有這樣美麗的稱號，都是因為其地處多雨、潮濕的氣候裡頭，讓湖泊周遭時常籠罩在飄渺的山嵐薄霧中，就像是 17 歲的少女嬌羞地蒙上面紗，讓人無法一窺全貌；但每到每年的 10 月至隔年 4 月期間，豐沛的雨量帶給松蘿湖更豐滿的湖水，當陽光映照在湖面時、七彩斑斕的暈影溢散，更讓人聯想到少女害羞、卻更加光彩照人的暈紅雙頰。

　　至於 5 月至 9 月的期間，雖然水量相對較少，卻能在蜿蜒過山樹林後，看見湖底起伏的曲流、細草與矮苔鋪陳如茵的別樣景致，這就是松蘿湖之所以讓人流連忘返的少女魅力吧。

## 先要看見，才能認識

提到這個路線，就要將起點回溯到行程的 1 年多前在東吳大學演講時。至今都還記得，所有的開頭都是要從當時因為有個學生舉手說到很想跟我一起出去玩，而開始。當我聽到他的願望之後，不禁在心裡浮現出一個念頭：「既然我可以用照片和文字去影響人，那我是不是也可以用行動去影響更多人？」

所以剛退伍不久的我，就在這個契機下決定在網路上籌措一個大家一起到山裡遊玩的行程。會有這樣的起心動念，一方面是為了回饋給那些一直在關注著我、支持著我的人，讓我在那段經濟上相對來說有點艱難的時光，可以因為這些小小的關注與支持，獲得一些演講跟業配的機會、讓我的生活在當時可以很勉強地過下去。另一方面也因為我自從開始認識山之後、才懂得如何去保護山；認識海之後、才懂得如何去愛護海；認識原民朋友之後，才知道與自然共存的智慧。

當時，我最常講的一句話就是：「先要看見，才能認識。」或許我們不知道台灣的山海有多麼的壯闊迷人、文化有多麼的淵遠深邃，這些其實都沒關係。我只是很單純的希望如果有時間、有機會的話，能夠藉由這樣帶大家出去玩的機會，讓身邊的尚未接觸山海的人們也能體會那些我曾經歷過的感動。

如果說愛護自然的種子是在我開始接觸山海之時就埋進我的心中，那麼將共同愛護的想法與希望傳遞出去，就是從這個時候開始、開始將希望寄託在往後的每一趟旅程中。而這樣的初衷，也就是「台灣 368」團隊的起始點。

那一次的旅程有 37 個人、總共分到了 6 組，這在當時已算是很大團了，是我那時期最大一團的登山活動。為了更妥善安排各小隊，我還特地跑去跟朋友借了對講機發給每一隊的小隊長，讓隊與隊之間可以時時保持聯繫、以便做安全及行程上的管理。

照片提供：呂雨桐（@tonialu）

雖然當時因為大多數參與的朋友都是初次接觸山岳,所以多少都有體力不支的狀況,好在最後都圓滿的解決。只是身上吊掛著 3 個體力快透支的朋友的行囊、胸前還掛著 1 個膝蓋受傷隊友的背包,遠遠看就像是在搬家的螞蟻一樣。那天的松蘿湖扣除我們應該就有超過百人了,從他們驚疑不定的眼神中,我幾乎能讀到,他們猜測我是不是要把家搬上松蘿湖安居樂業的?

但那次登山的感受真的很好,因為是偏向自組團的形式,所以 6 組人馬、我們就有 6 款菜單,在營地的氛圍真的很舒服、很開心,大家東走西竄的跑去別組覓食的記憶鮮明得太可愛。

## 世界有多美, 自己走一遭就知道了

松蘿湖的路段一開始是行走在樹林中,因為氣候以及地形等原因,整個路段都是比較泥濘的。中間經過的水龍頭營地非常特別,而會有這樣的名字是因為在營地的正中央看起來彷彿有一隻直立的水龍頭直接從地上長出來的樣子,而那就是山泉水的出口。很多在爬山的人都非常喜歡喝山泉水,山泉水的甘甜冷冽真的不是便利商店裡賣的瓶裝水那種感覺,而是清冽到讓人飄飄然的享受。不過在飲用時候還是建議使用濾水器,用以過濾、避免掉一些水中的微生物或細菌導致身體不適。

　　經過水龍頭營地之後繼續往上走，會走到一個叫做拳頭母山的岔路至高點，從那邊開始一路下坡就會抵達 17 歲少女湖本湖——松蘿湖。

　　值得一提的是，松蘿湖那一塊地面非常特別，從高處往下看湖泊時，可以見到群山環繞著湖泊，而腹地則是由紅、黃、綠、黑各色的鬆軟水苔鋪陳、接壤在湖畔的平坦腹地上。在秋冬時更因為受到東北季風的迎風面影響，使得風向挾帶著綿綿細雨、帶給松蘿湖豐沛的水量，讓松蘿湖變成了波光粼粼的滿水位。滿到不行的時候見到仿若水庫的、滑到邊界就是山的湖泊。反之在夏季時去，則不會看到湖水，反而見到的是成了涓涓蜿蜒的松蘿溪溝。

　　這點倒是真的和少女一樣，隨著四季轉換心情，呈現出完完全全不同的樣貌，甚至更有山友為了搜集全然不同的少女樣貌而屢次前往，真的是只能豎起大拇指了！

　　松蘿湖真的很美，相對加羅湖而言也是比較簡單的。不僅單程的距離只有 5.5 公里而已，爬升方面相對於加羅湖而言也沒有那麼恐怖，是一個非常適合新手的行程。有些腳程快的高手甚至能在中午 12 點～ 1 點左右就抵達營地，多出好多時間能在湖畔完完整整的放空，一邊嗑著零食、一邊享受山影倒映在清澈湖面的美景，真是一件很爽的事。

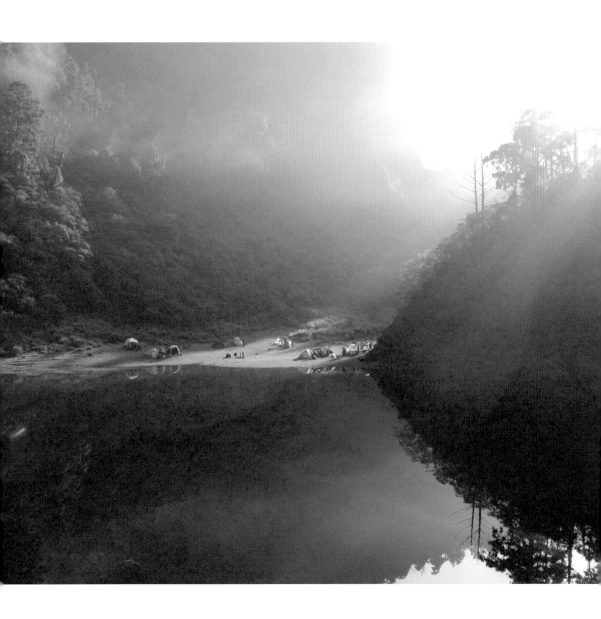

## ▲▲ 與山林爲伍，山教會我的事

**1. 山林飲水：**

像是松蘿湖這樣路上有水源的行程，有些岳人和山友，往往就會選則攜帶一支濾水器上山，這樣在登山口就不用背負那麼多的水、在體力負擔等考量上相對比較舒服；另外如果有些朋友是沒有、或者不想使用濾水器的，我們一率會建議將水煮沸處理。

**2. 隊伍行進管理：**

基於安全上的考量，團進團出是相當重要的原則之一。當然這不是一件容易的事，畢竟每個人的腳程速度、體力狀況等往往會有參差不齊的情況發生，這在團隊內並非一蹴而就、是需要協調的。我們在帶隊的經驗中曾經遇過自己走得太快的、當然也遇過撿到別的隊伍落單的，很多時候在山上都是要相互守望、體諒、協調，才能盡量避免因為沒有團進團出造成落單、甚至引發安全上的疑慮等問題。對於領隊嚮導而言，能快也能慢才是更加難得的能力。

我們在帶隊時往往也會提醒團員們，未來如果會有自組團的行程，也要盡量保持團進團出的原則。畢竟倘若有公裝的分配，走得快的人率先抵達營地也沒有辦法先行將帳篷搭建起來，甚至也不能及時守望到落後隊友的安危，這樣顧此失彼的狀態如果在較困難的行程中，其實都是危險的行為，應該要盡量避免。

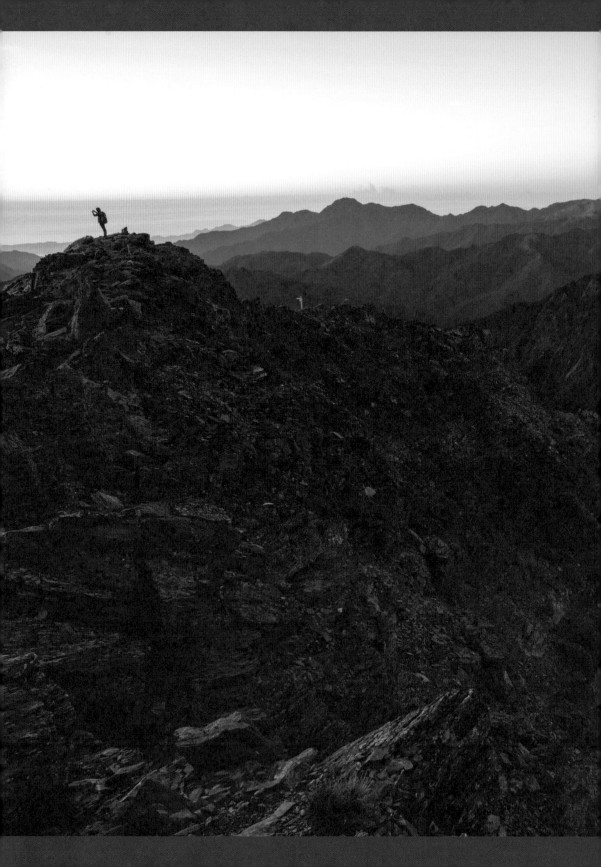

島嶼的最高峰 —— 09 —— 玉山

　　相傳在望鄉部落裡的布農族人們稱「玉山」為 Tongku-saveq，那有著群山之山的含義、更是布農族眼中神聖的聖山──東谷沙飛。在那裡，永遠流傳著一個古老的傳說。

　　據說在很久、很久以前，有隻巨大的蟒蛇翻過了中央山脈的峻大群山，嘶聲著吐著蛇信、緩慢的沿著西部 Lamongan（拉蒙鞍，今大南投一帶）爬往 Mihavaz（彌哈發日，今水里）。牠碩大的身軀在漫長的爬行中於 Mihavaz 停了下來，盤作一團之後就在濁水溪床上沉睡不動、將濁水溪紮紮實實的堵了起來，引發了空前絕後的大洪水。

　　堆積的山洪很快的氾濫成了巨大的海嘯，淹沒了中央山脈的高山和深谷，人類與動物不斷的往高處逃難，最終逃到了山的脊梁「東谷沙飛」之上。僅存的人們站在東谷沙飛上悲涼的環顧，可四處所見都只剩下了無盡的汪洋，整個世界彷彿都浸泡在渾沌的海水中。而山的脊梁卻在這時颳起了陣陣刺骨的寒風，幾乎要讓剩下的生命都撐不下去了。

　　在那時，剩下的動物們竊竊私語的說著在卡斯山（現西巒大山）上似乎還留有僅剩的炭火可以取暖，於是他們就哀求善泳的蟾蜍潛水到卡斯山為人們取火。

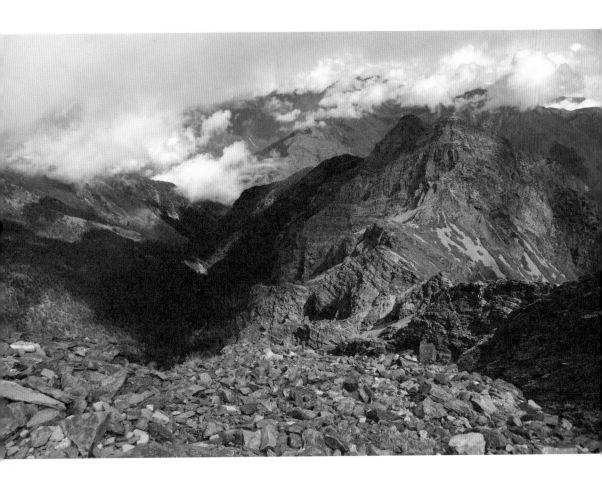

蟾蜍是應了，牠將火種勇敢的咬在嘴裡、燙到冒了白煙，但等牠游泳回到東谷沙飛時，火種卻早就熄滅了。於是他們又哀求大鳥卡畢斯（紅嘴黑鵯）取火，卡畢斯也應了。牠同樣將炭火唧在口中飛回玉山，讓東谷沙飛上的動物們與僅存的人們有火可以取暖和煮食，但牠卻也因此將自己的羽毛燒得焦黑、鳥喙燙得發紅。

可這終究不是辦法呀！食物越來越少、僅存在東谷沙飛的生命們越來越絕望。直到一隻身形巨大的螃蟹挺身而出、自告奮勇地潛到水底將巨蟒攔腰剪斷，洪水才順勢流去，解除了災難。也是在此之後，布農族人就視玉山主峰——東谷沙飛，為庇祐族人延續生命的聖山。

## ▎旅行，是為了重新獲得自己

要前往玉山，我們一般都需要先開車到塔塔加登山口，那邊設有一個管制檢查哨，會檢查入山證、入園證等資訊，再搭乘接駁車到登山口。從登山口開始往上走有點像是爬樓梯的感覺，因為玉山是東北亞第一高峰的緣故，

步道整體上來說算是經人整理過的。雖然一樣會有登山的坡度、但以路況上來說難度並不至於太高。一路上行到了約莫 8.4K 的時候，就會走到排雲山莊，那邊是要訂山屋餐的。基本上每上升 100 公尺、氣溫就會下降零點 6 度，玉山畢竟是第一高峰，三角點就有 3952 公尺的高度，氣溫跟平地就差了快 24 度。

　　登上玉山道路的前段都是屬於腰繞的路段，但其實我們現在登玉山的道路，已經不是最古老登上玉山的道路了，最早以前，人們是從東埔走八通關古道上登的，排雲山莊則是後來的人開闢出來的腰繞緩坡。也因為排雲的山屋不容易申請的關係，所以也有很多山友岳人們會選擇申請單攻。

　　那一次的行程是帶著高中班導上山，我們只走了玉山主峰，並不是走群峰撿山頭。如果要說玉山帶給我深刻的景象，莫過於過了玉山主北峰岔路後的之字形碎石上坡的展望了。站在全台灣最高峰，從主峰往東峰看去，銳利的稜線邊就是熾紅色高聳的斷崖崩壁，迂迴的山行像盤據而回身的龍脊一般，非常特別。

## 所有的發生，
## 都是最好的發生

　　至於為什麼要那麼執著地帶著我的班導師——張儷馨老師一起去完成她心目中的山岳清單？那就要回溯到我調皮的高中時期了。

　　在求學階段，我是個很令人頭痛的學生，上課吵鬧、不寫作業、捉弄老師，聯絡簿從小到大都是滿江紅，每天在學校要面對老師的單人單打、回到家後還要面對接到通知的爸媽的男女混合雙打。那段不配合所有人的指令、教育的時光，讓我異常的自厭自棄、更討厭那些試圖教育我的人，這間接的導致了幾乎所有的老師對我產生了偏見，然後漸漸的，他們幾乎都放棄了我。只有一個除外，只有一個老師，到了我的第 5 支大過時，還依然看著我的眼睛、對我說：「下次不要再犯了。」

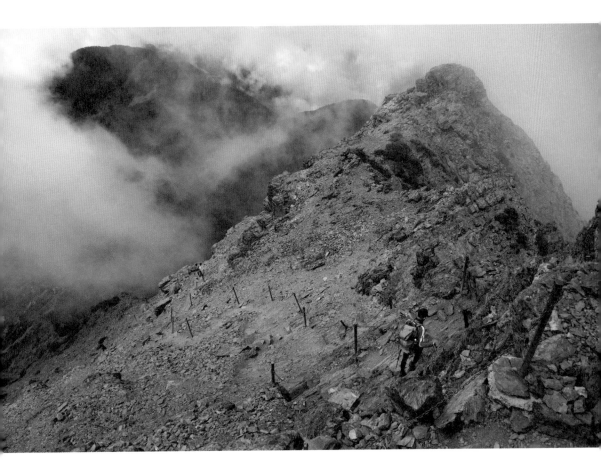

　　「你並不壞，你只是用錯了方式來引起大家的注意。」那時，她是對我這樣說的。在我的高中時期，彷彿只有她，看見了我的 5 支大過背後，還有 4 支大功的片段。數學、國文競賽獲獎、母親節卡片獲獎，一直一直，努力地將成績維持在中上；除了英文是高中時期難以填補的天缺外，其他的科目，我都是盡了全力的追求進步中。除了因為太吵而被禁選成為班長和風紀股長的資格以外，其他幹部，甚至是科聯會的企劃，我通通都當過。

　　是因為她、也只有她，在我滿是不平的與生母大聲對峙的輔導室裡，靜靜地告訴我，雖然她也不便多說什麼，但是「生的放一邊，養的大過天。」大抵就是如此吧。如果不是她的這番話，或許就不會有今天的我了。當時的我就是因為這句話而被狠狠的打醒，將我脫離了自厭自棄的懸崖。在那段叛逆、離家出走、狠犢子心態的歲月裡，就是因為遇見了張儷馨老師，才讓當時的我回頭靜下來念書，放下那些因為「我不是親生的」而產生對於姊姊們的憤恨、不平與比較，最終在統測放榜之後，順利的分發上了國立勤益科技大學。

　　既然我有一點點的能力，能帶這樣一位值得敬重的老師一起登山、完成她的心願清單，那麼當然，有何不可呢？畢竟沒有這些來自家庭的、教育的經歷，也就無法成就現在的我了。對此，回頭看看，我只餘下感謝。

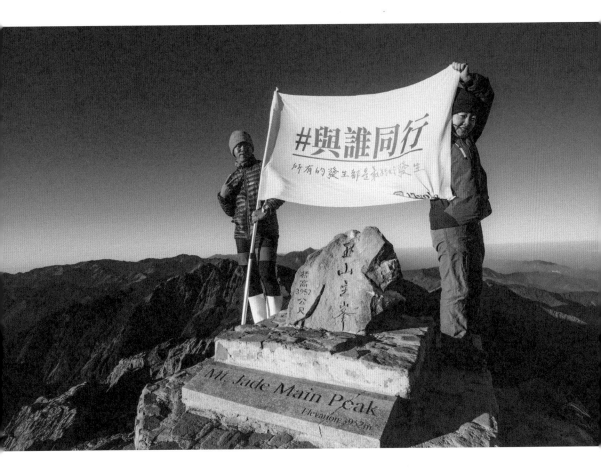

# ▲▲ 與山林為伍，山教會我的事

## 1. 之字形碎石坡：

玉山主北峰岔路後的之字形碎石上坡，是由板岩變質砂岩所構成的路段。由於碎石地形的特性，在行進間時千萬要注意不要拖踏著走路、更不要任意踢動腳下的碎石。因為這不只會破壞腳下的腳點，踢下的每一顆碎石更有機會掉落、並擊中後方或下方山友。所以在安全的前提下，行進碎石坡時不僅要注意自身的安危，更要多想一點，不輕易踢動碎石，以策同伴和其他山友的登山安全。

## 2. 營地及山屋禮儀：

在盥洗時，不建議使用牙刷等化學物品做清潔；一如用餐過後請用衛生紙擦拭完油漬，並且將之裝進塑膠袋方便帶下山，處理妥當後，再用熱水沖洗並喝掉。切勿將熱水、刷牙水傾倒於山區，避免造成生態上的破壞。

進到山屋後，更要注意控制音量。整理裝備或走路時也要盡量減少雜音，避免影響其他早睡的人。如有整理裝備之需求，需於睡前整理完畢，不要出發前才整理。整理塑膠袋的聲音對於還在睡覺而言的人是非常吵的，多一點互相尊重，才會有更好的登山體驗。

### 3. 頭燈亮度調整：

在頭燈的挑選上，盡量挑選具有紅光的頭燈，戶外可以使用主燈，山屋內使用紅光，避免影響他人。或是使用流明數較低的亮度，避免驚嚇、影響到山屋中的其他山友。

不願放棄的————

10————

南二段

　　南二段位於中央山脈主脊「馬博拉斯橫貫」上，全路段呈現雙 S 型蜿蜒南伸，沿途可攀登八通關山、大水窟山、達芬尖山、塔芬山、轆轆山、雲峰、南雙頭山、三叉山、向陽山等多座百岳，而岳界則習慣將這段從「秀姑巒山」到「南橫公路關山埡口」的主稜縱走路線，稱為「南二段」。

　　行經南二段，其實會遇到非常多的歷史遺跡，最著名的其中一項，就是八通關越嶺道了。早在西元 1661 年延平郡王鄭成功治臺的影響下，清廷時期，政府對於台灣一直是屬於比較消極的治理態度。但由於氣候溫和、土壤肥沃的緣故，在當時吸引了許多閩粵地區的人民前來開墾，造就了多元的種族結構；在清朝末期，更因為台灣位於東亞航道上重要的地理位置，成為了諸國覬覦的目標。

　　後來在同治 13 年，日人以牡丹社原住民殺害琉球海難漁民為由大舉進犯，清廷只好派員來台交涉。事件之後，則由政府派出沈葆楨來台辦理開山撫番，自北、中、南三線開闢道路通達東部，可當初為了廣招漢人至東部開墾以充實全台、並防範外國人侵擾的道路。歷時 10 個多月終於完成了全長 152 公里的道路，隨後卻因為招墾工作成效不彰、軍工維護不繼等因素而逐漸荒廢。

　　直到日治時期後的「5 年理蕃事業」，因大規模沒收南蕃武器的政策，
致使了日人與當地布農族的衝突。在大正 4 年，布農族拉荷阿雷兄弟率領族
人打進了「大分警官駐在所」，是當時相當慘烈的「大分事件」，而日人也
在事後封鎖了古道。大正 8 年，為了全民肅清「大分事件」背後的勢力，牽
制塔馬荷社的「八通關越橫斷道路」開始了新的建設。昭和 6 年，又為監視
荖濃溪及拉庫拉庫溪兩岸的住民，「關山越警備線」也跟著建起。

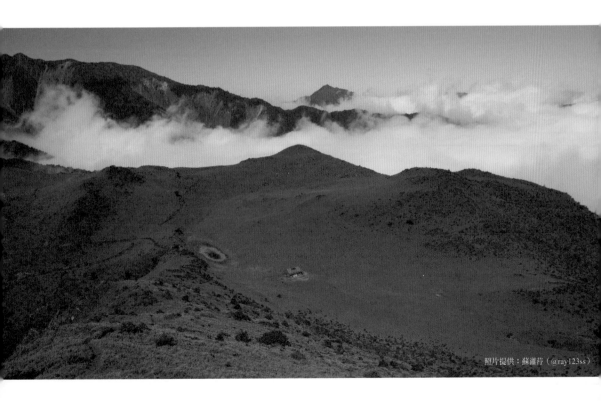

照片提供：蘇濰荐（@ray123ss）

　　直至昭和8年（西元1933年），布農族勇士拉荷阿雷出降，這場長達
18年連綿不斷的布農族抗日行動才終於落幕。

　　前往南二段的八通關清古道、日古道，是漢人眼中篳路藍縷的見證；是
日人眼中以啟山林的英勇；同時也是原民顛沛流離的開端。

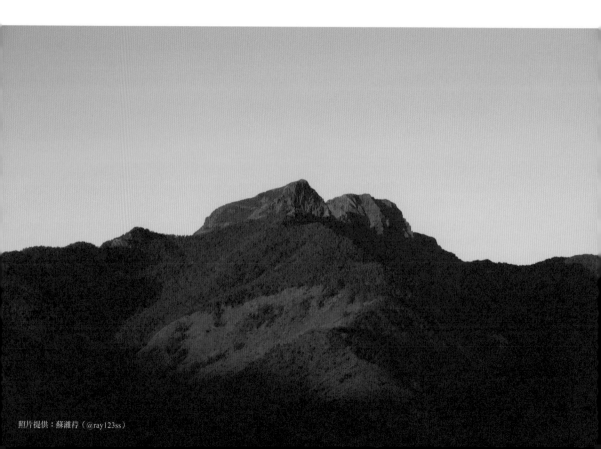

## 學會走更好的路

　　基本上現在行走南二段的路程，已非那個佚失多段路段、相對危險、同時也是最古老的「清古道」，而是日治時期留下的「日古道」了。在 2018 年 8 月的南二段，可以說是我登山新手時期的第一條縱走，全趟行程共有十顆百岳，當時的我，一顆都還沒去過。

　　我們一開始出發的登山口就是在嘉明湖，而第 1 天，我們就一路踢到了第二個山屋「嘉明湖避難山屋」，如同多數走縱走的山友岳人一樣，既然已經要走縱走路線了，就不太會選擇第 1 天還居住在「向陽山屋」。印象很深的是，那幾天的天氣並不太好，所以我們想到向陽山的第二登山口時，再去撿向陽山的山頭。可是向陽山的第二登山口其實算是出過一點事的危險地段，有些地圖上面或許還有標示，但現在那邊是已經被封住了。

　　當時我走在隊伍的最後端，前面的隊友都已經切錯了路線，但不知道為什麼，我非常不想往那條路走。所以獨自在那邊找了很久的路之後，最終決定走向另一條路段。由於那邊沒什麼布條提示路徑的緣故，在我選擇了另一條路之後，還獨自往前走了 10 多分鐘才終於看見第一個布條、再趕緊回頭通知隊友正確的路在這裡，最後也才順利避開危崖，並抵達「向陽山」，雖然說在天氣不佳的情況下，我們在向陽山短暫地見到了藍天。但隨後的第二座山「三叉山」不出其所以然的被大霧蒙上雙眼，觸目所及只見白牆。不只

這樣，我們還開始淋起了連綿的細雨。好在經過天氣確認和評估後，未來雨勢不會大，所以我們也決定繼續往前。

第 2 天下午，我們抵達了「拉庫音溪山屋」的時候，不知道為什麼，菘哥就很想洗澡。一般在海拔 2600 多公尺的寒冷氣候中，不太會有人看到水就想跳下去碰水，可能菘哥就真的很喜歡洗澡吧……。但是一群臭男生在一起的好玩之處就是那樣，幾句「敢不敢啦！」「走不走啦！」換得的就是「敢啦！」「走啊！」就一同下去洗澡的壯觀景像。到現在想起那時的溪水，都會忍不住冷到牙酸，即便溪水是蕩漾著碧綠色、清澈見底的美麗，但我們差不多也是一下去，子孫袋就被冷到刺痛、秒想上來的崩潰。

我們在山屋整頓、吃晚餐，一切都還算平和。但一到晚間，不知道為什麼突然刮起強風挾帶著大雨，強勁的力道刮得山屋刷刷作響。在一片面面相覷中，山屋的大門哐啷作響，即便是一群男生上山，遇到這種情景都不免膽寒。這時，突然有一個人從黑暗中全副武裝的帶著強烈的光從門口進來，後來等他開口，我們才知道原來那是山難搜救的消防員在執勤。他們乘著直升機到了「轆轆谷山屋」，之後步行下山，並迫降在「拉庫音溪山屋」。後來在閒聊之際，才發現原來其中一個消防隊員是我 Instagram 上的網友、也是因此日後很常一起爬山的山友濰荐。

第 3 天走在「南雙頭山」的時候原本都還好好的，但為了拍照，我沒有注意到腳下鬆軟的土坡，因此踩空了一個斜坡。突然之間，左腳的膝蓋外側傳來一陣強烈的劇痛，行走的速度瞬間掉了超過一半，一直跟不上其他的隊友們。

拖累了團隊進度真的非常自責,為了將痛感壓下,我沿途嗑了9顆止痛藥(然後過了很久才知道,如果一口氣嗑了超過10顆止痛藥很可能會掛掉),最後是吳季跟峰哥拆了我的一點裝備,陪我摸黑走到「塔芬谷山屋」,並拿出醫藥包做了一點簡單處理和放鬆。當下雖然好了一點,但是隔天在行走時其實還是非常痛,後來吳季跟峰哥將我的裝備拆分,讓我只背負4公斤行走。中間也是吳季問我都是怎麼走路的,才發現我的走路方式是有問題的,就在他教我如何調整之後,我走路的狀況真的好了很多、行走時的刺痛感覺也降低了很多,慢慢的也才能跟上他們的速度。

照片提供:蘇灘苔(@ray123ss)

雖然後來為了撿「雲峰」的山頭，我強頂著不適還是跟著大家去了，但事後想想這真的是蠻不理智的選擇。到了擁有平坦腹地和廣闊樹林的「轆轆谷山屋」，美得讓人屏息，是我印象最深刻的、路段上最美的山屋。

隔天前往「轆轆山」的旅途，我終於可以將我的裝備都拿回來，行程也因為學會了更好的走路方法而變得更順利，抵達的時間都和原本預期的時間差不多。一直到前往「塔芬山」的途中，還遇到了別團的山友，最後是一起併團行走的。到達「塔芬池」的時候，另一團的大哥說「塔芬池」美得可以讓他一來再來，就為了拍下它美麗的身影。在那裡我們停留了很久，不只是欣賞「塔芬池」的美麗、當然也留下了不少照片，才去到當日預計的營地「塔芬谷山屋」第 5 天我們撿了「達芬尖山」、「南大水窟山」，一路行走到越過了制高點、看到大水窟時，真的很感動。那是「八通關古道」最中間的路段，有著一望無際的草原、緩坡、丘壑，旁邊有著名叫「大水窟」的水池和「大水窟山屋」。對於八通關古道歷史事件的認識，其實我也是到了「大水窟山屋」時才知道這邊發生了什麼歷史事件，那種古今對應的顫慄真的難以盡述。睡醒後的早晨，我拿著早餐和咖啡坐在大水窟的矮稜上，放眼望去看著如詩如畫的玉山山脈，真的太美太美。如果下次還能去的話，我真想在這邊多待一天，好好享受山的寧靜與美好。

後來因為有隊友狀況比較差，所以他們選擇走了另一條不會上到山頭的古道，直接踢到「中央金礦山屋」，與我們撿山頭的隊伍分道揚鑣。「大水窟山」山頭撿完之後，我們隨後頂著雨走到秀姑坪，將裝備藏到了樹叢底下後輕裝去撿「秀姑巒山」，很可惜沿路都是白牆，就真的只是撿山頭而已。

回到秀姑坪拾起裝備，我們才又重裝到了「白洋金礦山屋」和「中央金礦山屋」。等我們到的時候，才和另一隊走古道隊友重新會合。

最後一天才從「中央金礦山屋」直接踢出去，那天的旅程要 10 個小時左右，我的腳已經趨近於極限，大概就是下山之後要馬上去看醫生的程度了。即便如此，我們還是早早的出門，去撿了「八通關山」，經過「八通關草原」、「觀高坪」、「雲龍瀑布」和「東埔溫泉」。我記得在「觀高坪」和「雲龍瀑布」這一段路的中間，有一座用木頭鋪成的便橋，非常滑，我直接四腳朝天的滑到、手掌還壓到了一旁的咬人貓，直接紅了一片。

總長度 88 公里，翻閱了好幾座山頭。7 天的雨、7 天 10 顆百岳，從台東走到南投的路，我們最終還是順利地走完它了。

照片提供：蘇灘苻（@ray123ss）

## ▲▲ 與山林爲伍，山教會我的事

**1. 個人醫藥包：**

在山上其實就像是出國，你可能會水土不服、可能為意外受傷、生病或者胃痛，所以很多個人藥品也都是備而不用的。尤其是口服藥，最好要自己準備的才是最安心，可以避免藥物過敏等不安定因素。

**2. 異味處理方式：**

爬山通常都是穿一備一的準備方式，所以像長途的登山行程，我自己貼身衣物都是會穿著羊毛衣。因為羊毛衣本身有抑菌、抗臭的功能，比較不容易產生異味，這也是山友岳人們經常選用的物品。若異味的狀況連羊毛用品都沒有辦法抑制了，那麼就會建議將這些已經產生異味的物品放進塑膠袋裡頭，以便封印它。或者可以使用止汗劑來抑制體味。

### 3. 三角點：

三角點是日治時期、或國民政府時期所造，為測量、繪製地形圖的「三角測量基準點」，一般會設置在地區中視野範圍較大的地方。在地圖中，則通常會以內有小點的三角形「△」作為標記。時至今日，現在大多數的測量都改用衛星定位、而非傳統三角點來作為測量了，所以許多原本埋設的三角點，也大多已失去原本用途，漸漸退居於歷史的布幔之下。

登山過程難免會遇到天氣不好、或其他突發事件等狀況發生，基於安全考量，最好不要強撿三角點。畢竟山一直都在，不需要為了三角點而追逐山頭，重要的其實是登山本身的快樂和帶來的成長，剩下的都是額外的收穫了。

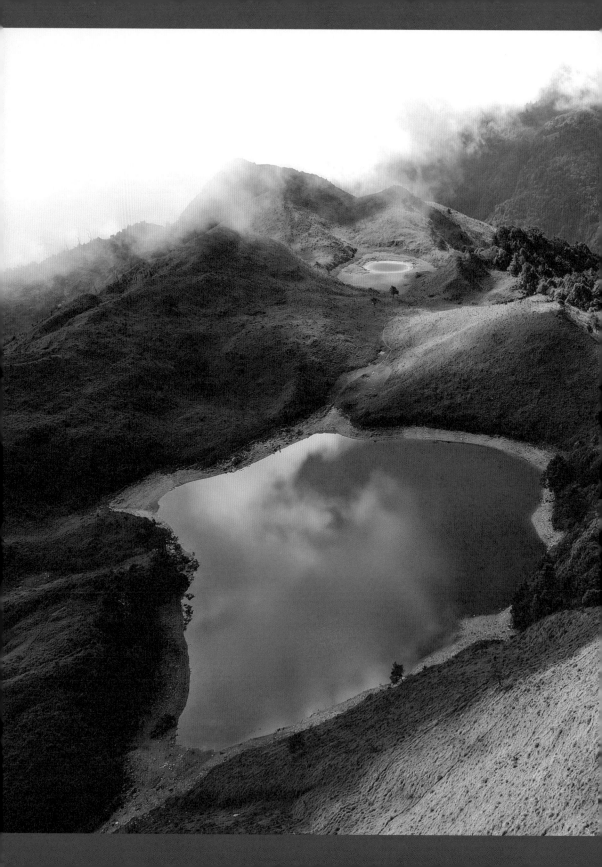

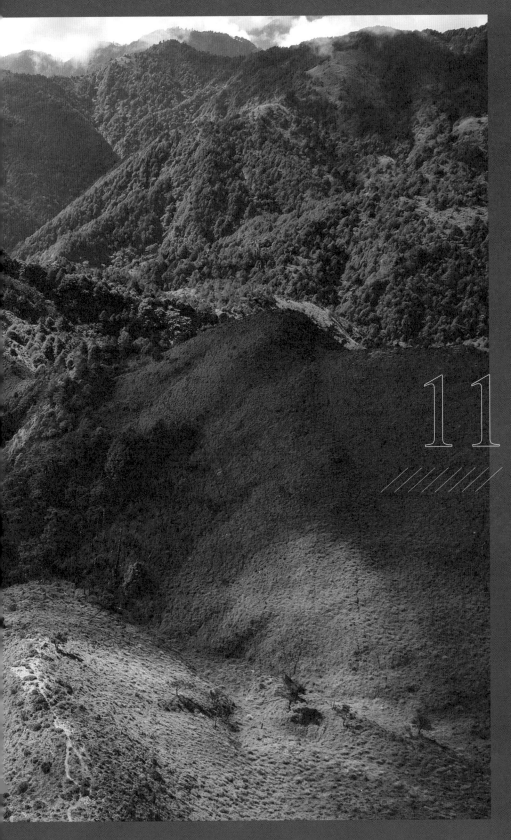

横貫島嶼東西側的路 ——

11 —— 七彩湖

　　位在南投縣信義鄉的湖泊「七彩湖」座落在丹大溪上游，南投縣與花蓮縣交界處，是台灣第二大的高山湖泊。過去因為常有鹿群聚集湖邊，所以也有「鹿池」、「鹿湖」之稱，而「七彩湖」名稱的由來，那要回溯到日治時期熱衷登山的百岳之父林文安先生，在晨起的湖畔發現日出時，各色耀眼的光芒閃爍於湖面，這才有了這個名字。

　　過去七彩湖因為經常有許多水鹿、山羌、山羊等動物出現在湖邊喝水，因此成了各族獵人覬覦的區域，最終是由驍勇善戰的布農族奪得了主權。在布農族的傳說中，當時的勇士獵人為了追逐鹿群而來到此地，抵達後卻被璀璨耀眼、終年不竭的湖水深深吸引，最終成為七彩湖的守護者，而七彩湖也成了布農族著名的傳統領域。

　　七彩湖的故事不僅如此，更有為了紀念新東西輸電線路工程竣工而立的「光華復旦」紀念碑，長年相伴在七彩湖湖畔。紀念碑的由來，最早還要從 1943 年日治時期說起，當時日人預計將東部花蓮木瓜溪流域附近，水力發電廠所生產的剩餘電力運輸到西部，卻因為二戰戰敗而中止了計畫。直到 1948 年台灣工業急速發展、用電量大增，政府才接續完成了這條東西向輸電計畫。

## 讓我有夢去做

記得我還在陸戰隊服役的時候，有個來自布農族雙龍部落的學長谷凱帥跟我提起七彩湖這個地方。他說這是他們布農族的聖地、是布農族獵人的傳統領域。關於捕獵，老一輩的獵人都很注重生態平衡的觀念，小隻的獵物他們不打、動物的繁殖期他們一律禁獵，尊重大地、尊重萬物、共生共存的泛靈信仰讓他們面對一切擁有時，都充滿感激。

短短的對話就這樣在我心中埋下了嚮往的種子，即便那時還沒開始爬山，但也是因為埋下了這份嚮往，才踏出了七彩湖登山之旅的第一步。

對話結束後，因為真的很好奇就連學長都沒有回到過的傳統領域究竟是長什麼樣？我還特地上網查了關於七彩湖的資料。網路上七彩湖的照片，至今都有著強烈的印象，那真的是一座映照著七彩光芒的湖泊。但一待我細查，才發現這條路線真的不簡單。能在 4 天內走完都算是高手了，如果是我的話肯定要走個 5 ～ 6 天吧，畢竟 100 公里的路途，應該不是一般人就能到達的地方。

　　雖然說一開始接觸登山是因為吳季帶著我去爬了加羅湖，但最早埋下對於山的嚮往可以說是因為這座湖，就是因為它，我才開始找尋各種管道接觸登山，直到我累積了 1 年多將近 2 年的經驗，我才終於踏上前往七彩湖的路。

　　退伍之後忙碌的某天，我跟著高雄醫學大學登山社的社友一起，先搭車到鳳林，並住在那裡的工寮裡面。但興許是當時收拾得太匆忙，我直到要就寢時，才發現居然忘了帶營柱。雖然說那個工寮已經蠻裡面了，但還好有網路，於是我趕快上網查哪裡可以借、或者是租得到營柱？果然有，花蓮市！好在因為我們有提早到的關係，所以我趁著隊友去吃飯的當下（不敢跟他們說），心虛偷偷搭火車到花蓮裝備出借的店，租了一頂露營帳篷，再搭火車回來鳳林，然後跟他們自首我沒有帶營柱的笨事。

　　隔天我們一行人搭著接駁車一路到 20、30K 的地方後便開始起登，第 1 天的行程是在經過情人吊橋以後，便要開始走「天梯」。至於為什麼會被稱之為天梯呢？因為它總共有 4000 階的「真正的樓梯」。或許是因為走天梯時，股四頭肌真的是太痛苦了，所以我當時一邊走，忍不住一邊在心裡 murmur 的說「也太神了吧，在這麼高的地方居然有用水泥建造的樓梯！4000 階欸！到底是誰那麼勤勞啦！」的一邊碎碎念、一邊繼續往上行走。真的是走到快天黑了，我們才終於走到天梯的頂點、抵達當天住宿的地點

「高登工作站」。那邊至今都還有很多廢棄的伐木機具、廢鐵等堆積如山，非常壯觀。「高登工作站」座落在一個在山腰處的開闊平台，至於有多開闊呢？那裡有一個救難用的停機坪據點。

隔天我們一路從「高登工作站」走到「六順山」的路程中，路跡真的非常不明顯，常常有那種需要鑽入箭竹海中的路段，好險我們有帶著紙本地圖，多次與離線地圖交叉比對，才能順利找到前往「六順山」的正確路徑，一直到「七彩湖」過夜。但因為湖邊風非常大的緣故，我們並沒有睡在湖畔，而是選擇在湖畔上切約莫 15 分鐘路程、丹大林道上的獵寮，才得以俯瞰整座湖泊完整的樣子。當時的我，為了期待已久的七彩湖還帶了空拍機上山，不只拍了七彩湖、更拍到七彩湖的「妹池」，讓它們一起入鏡在同一個畫面。

直到日出，我們去到湖畔拍了很多、很多湖泊的照片，湖畔日出美得讓人屏息。七彩的光線淋漓在湖面上、散射在我們的臉上，那真是我遇過最美的湖畔。即便這段當時對我而言是非常辛苦的路段、即便為了一睹七彩湖的風采我走到雙腳都起了水泡，但也許也因為這樣，它在我的心中重如泰山。

## 讓我有理由去堅持

在離開七彩湖前，我們再往上走，去到 1989 年為紀念台電費時 8 年終於竣工「東電西送」的高壓輸電工程，而立的「光華復旦」碑。那時為了這項工程，丹大林道被延長了 12 公里，一直到七彩湖的位置。

在我們下山的途中，有一條高繞的捷徑路線，可以在限度內節省一些距離。但當時我們的腳已經快爆了，股四頭肌已經快要突破現實地哀嚎出聲，所以我們最終還是放棄了高繞，選擇全程踢丹大林道。9 個小時、26 公斤、36 公里的丹大林道，就這樣在第 3 天裡，踩著大大小小水泡的我們，依然成功走到了第 3 天的休息地「六分所」。

當然熬過水泡的痛楚不是那麼容易就能達成的事，當時為了分散自己的注意力，我開始唱軍歌。可能是因為離退伍還沒有很久的緣故吧，軍人魂在爬山的時候時不時就會旺盛地冒出來，很狂熱且強烈地想要刷一下存在感。

一路上我咬著牙，唱著 5678 首戰鬥的陸戰隊軍歌快步前進。

「看我們部隊多精壯，氣如山河聲勢雄。聽我們歌聲多嘹亮，震撼山嶽破長空。

訓練嚴格、裝備精良、軍紀嚴明、士氣如虹。

灘頭作戰勇無敵，反攻勝戰立首功。陸戰健兒永忠誠，保國衛民誓盡忠。

為海軍收戰果、為陸軍作先鋒。戰鬥的陸戰隊，萬世雄風！」

　　3 天半的時間、87 公里、一路從花蓮走到南投的路程，我們終於走完七彩湖的路徑。每一座翻越的山頭、每一個轉彎的綿延山巒、每一條清澈的溪水、每一片蔚藍的蒼穹、每一團潔白的雲朵，都深深刻在我心裡。

　　走七彩湖走到哭是真的，但不是因為被水泡痛到哭，是被那些映入眼簾的畫面，配上軍歌的意象之後，被自己帥哭的。

## ▲▲ 與山林爲伍，山教會我的事

**1. 水泡處理法：**

在行進間如果腳起了水泡的話，倘若可以不弄破、就盡量不要弄破它，選擇
等待身體漸漸將淋巴液吸收回去即可。如果真的走到水泡破裂了，或知道它
一定會破掉的話，則會建議在破裂之後馬上處理傷口，使用特殊紗布等醫療
用品，以避免開放性的傷口造成後續的感染。抑或是選擇在起登前貼上保護
墊片、或穿著兩雙襪子，避免更多的摩擦導致起水泡。

## 2. 挑選合適的鞋型：

在鞋子的挑選上，也不要選擇太鬆或者太緊的鞋子。因為那都容易造成你在某一個腳掌點位來回摩擦、進而產生熱點的風險、導致起水泡。走長天數的行程之前，也盡量及早（甚至是半年前）開始訓鞋。因為大部分登山鞋中間的 PU 層，都是需要經常穿著才能避免水解的，而我們也是要透過訓鞋的過程才知道自己的腳到底是否適合這雙鞋子，進而去習慣、或者挑選其他鞋型。

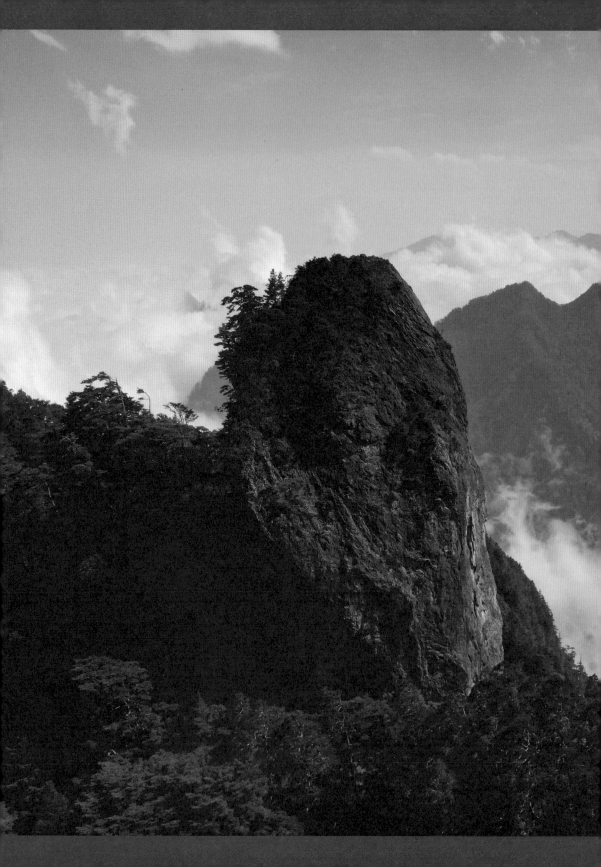

白石傳說 —— 12 ////// —— 巴沙灣牡丹岩

　　巴沙灣牡丹岩落在南投縣仁愛鄉和花蓮的交界上，是中央山脈的心臟地帶，因為外觀很像是含苞待放的牡丹花包，因而有了「牡丹岩」這樣的名字，更因為它突兀地聳立於山脊上，所以，同時也有著「飛來石」這樣的稱呼。牡丹岩在賽德克族中被喚為 Rmdax tasing「發亮的石頭」。相傳，那是賽德克族祖先的發源之地、也是後來他們族人狩獵的獵區。巨大的白石高高地佇立在山上，那是賽德克族人心中的座標，它的存在就像是明燈一樣，指引著賽德克族人不至於迷失在廣大的中央山脈之中，也因此這塊牡丹岩就被賽德克族人視為心中的聖石。

　　當然，關於賽德克族的起源，也有一個屬於他們的神話。

　　相傳在遙遠的從前，在島嶼的心臟位置旁長了一棵大樹，很特別的是，那棵樹木一半是木頭、一半是石頭，樣子像極了一座小山。而在某個風雲變色的日子裡，一道驚雷穿越了濃厚墨黑的雲層落到了這顆半石半樹之上，將它劈成了兩半。隨後有 3 人從巨石中走了出來，其中一個男人看到四周山巒起伏，樹木叢生，被嚇得又回到了巨石裡；另外留下的 1 男 1 女，因為覺得外面世界絢麗迷人，而不捨得再回到巨石中，就這麼在山裡居住了下來。而那些由他們誕下的子女，就是賽德克族的起源。

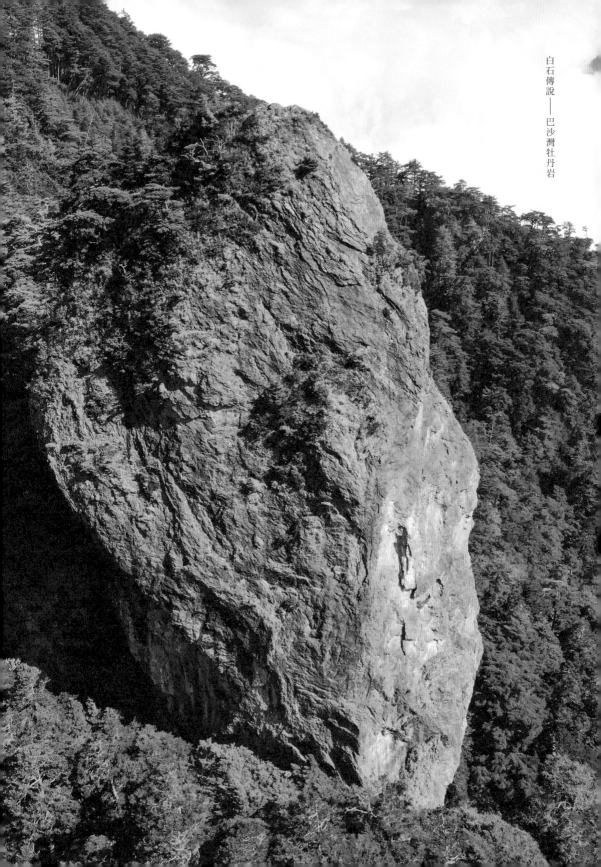

白石傳說——巴沙灣牡丹岩

157

## 跟著心走的人生

　　第一次去到牡丹岩是在 2019 年的 4 月，要說起為什麼我會想去到這個地方，那都是因為小時候非常喜歡「山海經」的緣故。也許但凡是傳說故事對我而言都是很迷人的吧！那些女媧補天、盤古開天闢地、后羿射日的故事，每一個我到現在都還牢記著。就像是所有的傳說都有關聯一樣，將不同的生命串連在一起，對於神話我很著迷，所以當然在了解了很多關於本土原住民的起源傳說之後，我更想用自己的雙眼去看看那些起源之地。看看那些過去的場景、想像那些曾經在這塊土地上發生的故事，那想必就是一場很夢幻的、跨越時空的感受吧。

　　但如果要說是什麼促使了這個行程的誕生？還要回顧到第 10 篇的南二段。那時在南二段時我們有遇到一個已經完百了的大哥，我們聊著彼此走向山裡的原因、說到那些想去又不敢去的傳說之地，經驗豐富的姚老師思考片刻過後，就這樣應許了後來的巴沙灣牡丹岩行程。

　　說真的，當初要不是有著已經完百還 N 刷的姚老師陪同，我根本也不敢去走這個牡丹岩的行程。為了這個行程，我花了近半年多的時間在做負重、腳程上的密集鍛鍊。當時最高紀錄是 1 個月內走了超過 200 公里的路，其中有將近 20 多天都在爬山。

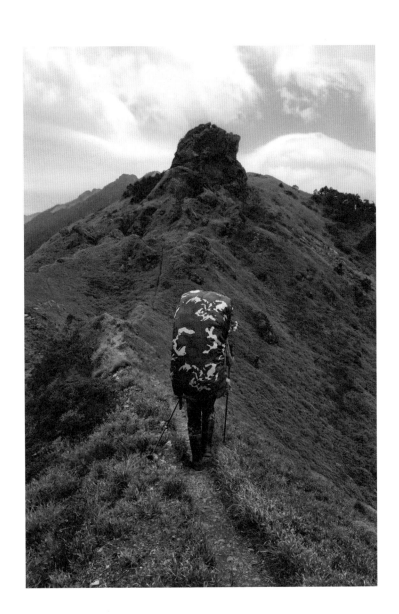

當時除了姚老師以外，還有一個模特兒「萬萬」與我們同行。8 天的旅程，僅是小小的 3 人小隊組成。出發之前很多朋友都勸說不要去吧，不僅是因為那趟路線是真的很難，還有我在出發前出了車禍，因為急剎而大側翻的車禍傷到了我的腳，有幾處擦傷也蠻深的，但事發後，距離能高安的這趟行程，還有 2 天就要出發了。當時是真的很崩潰，覺得自己都密集訓練了半年多，那些行前規劃、超認真做的功課難道都要付諸東流了嗎？

後來我緊急的治辦了保險，也去看了醫生處理傷口，然後試走一下發現「咦，好像不太痛欸，那不然還是去好了。」所以最終我就這樣帶著腳傷、背著 35 公斤（包含緊急備用糧食、主繩等技術性裝備）出發了。

最困難的應該要說是第 1 天，但隨著天數一天天過去、糧食上的負重減輕，我們也越走越順，算是都有在時限內到達指定地點。第 2 天的晚上我們的住宿地點是在「台灣池」，隔天一早，終於要往能高南峰邁進。到達能高南峰之後，大部分的人會選擇輕裝上去撿山頭之後再回到岔路，並繼續往下一個目的地前進。但因為我們是要去往牡丹岩的路線，所以最終是重裝上能高南峰之後再取別道下切。

## 親身體驗關於大自然的美

但那條路線真的太少人走了，幾乎是發現不了路跡的。我們也是透過離線地圖搭配著紙本地圖反覆比對，才順利找到要前往的方向。那一天我們預計休息的營地叫做「巴沙灣谷」，一開始路線都蠻順的，雖然布條沒有那麼密集或明顯，腳下走的路線也很小很小。比較有障礙的時候多半是因為包包太大，導致每次在鑽樹叢時都像是在與樹林拉扯一樣，前進得比較辛苦。

而且切進去樹林的時候 GPS 很容易就會亂飄、只能等走到較空曠的地方才能明確的確定方位。就這樣，我們反覆地在人徑與獸徑之間來回交錯，等回過神來的時候，天已經要黑了。

當時姚老師提議緊急紮營，但我們原本的打算是營地會有水源，所以大家身上的行動水也都要沒了，所以根本不可能紮營。但最後還是硬著頭皮的找了又找，明明根據網路上提供的資料、航跡等，我們早就該走到營地了。但不知道為什麼，直到天空擦黑，我們依舊找不到要去的營地。無奈之下，我們看著營地在東南方，就放棄了可能相對好走的腰繞路線，轉而直接往東南的方向直線切去。晚上 8 點，我們才終於走出了樹林、在 9 點半前走到營地，晚上 11 點多才都吃飽、整裝好。

因為那一天我們真的太累了，所以就決定隔天不早起了，先睡飽，至於隔天能走到哪就是哪了。後來我們睡到 9 點 ～ 10 點，直到 12 點多才拔營離開。

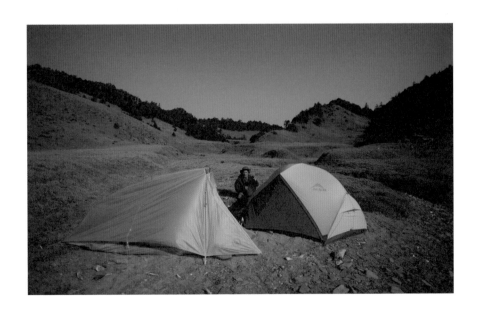

　　走 2 ～ 3 個小時之後，我們到達一個名叫「清水溪」的源頭，如果你對於「清水溪」感覺很陌生，但它的支流「慕谷慕魚」想必就不陌生了吧。清水溪是真的清澈見底，明明蕩漾著碧綠的光芒色彩，卻乾淨到不管多深的底都能一眼望盡。

　　相較於前面的「台灣池」、「巴沙灣谷」的重烘培感（滿滿的動物騷味）水源比起來，「清水溪」的水源清冽到讓人不禁懷疑此水只應天上有。那是我此生喝過最最甘甜的溪水，真的清甜甘冽到我覺得如果有人願意走 4 天來取水出去賣，都會賺大錢的那種程度。

　　就連同行的萬萬，原本在行前打死不相信山上的水真的是甜的，即便到了清水溪也只是坐在一旁玩水沒有喝它，但也可能是看我們喝得很開心，所以忍不住也淺嚐了一口，然後說：「欸！真的是甜的欸！」那天我們基本上沒有吃得太多，畢竟喝水都喝飽了。

　　玩到後來，我們忍不住互相詢問對方，下山之後的隔天有沒有安排其他事情。一發現彼此都沒有其他事，我們果斷拍板要在清水溪旁紮營多留1天，好好享受、放鬆一下，讓8天的行程直接變成了9天。

　　因為是紮營在溪谷的旁邊，所以在睡前我們還確認了一下當下空氣的濕度、摸了摸天幕也沒有什麼水氣，所以最終就露宿在5米乘3米的天幕下，好好的享受身在大地懷抱中的感覺。可能是因為這條路線人跡真的太罕至了吧，夜晚我們甚至還聽到水鹿在我們身旁走動的聲音。隔天一早，我們越溪陡上。原始的路段配上滿布的苔蘚，真的很像是走在侏羅紀公園的場景一般。當時可能是因為恰逢枯水期的關係吧，我們走在一條乾溪溝上面，跟著航跡一直走到一面瀑布的乾壁前面。航跡顯示著要繼續往前，可是無論我們左看右看都覺得認真嗎？這要怎麼上去？後來有人眼尖發現瀑布的頂端上面居然還真的有布條，我們才終於鼓起勇氣往上。

　　抓點、踩點很小很小，我們一個個彷彿壁虎附身一樣趴在岩壁上往上攀行，因為一個重心不穩是真的會向後噴掉的。好在岩壁不算太高，所以我們也是一邊喘著一邊慢慢上去了。走在乾溪溝與森林交錯之處，等快要攀上稜線之時，我們看到了牡丹岩。

　　當時為了拍攝「飛來石」插在半山腰的奇景，我背了空拍機上山。但因為樹林太茂密了，實在找不到地方飛，直到我們前進到牡丹岩面前跟它對話的時候，才看到一旁由樹木圈起的一小角天井。但那天的風實非常大，一邊走還能清楚聽到樹葉被風擾動的聲音，是不適合飛空拍機的。可一邊又想「我都背5天來到這邊，不飛空拍機不就白背了嗎？算了，飛！如果摔了就摔了吧！」

　　還好有飛，我們透過空拍機的眼睛，真真實實地環繞它，看到了飛來石的全貌。當然也經歷了風真的太大，空拍機差點就飛不回的驚險。

　　直到牡丹池旁邊，我們還看到 2 隻水鹿在水池邊玩，可惜空拍機太慢拿出來了，否則差一點就可以拍到水鹿奔馳在廣大池邊的畫面了。在那邊我們拍了要 2 個多小時的照片，但拍到一半突然風雲變色、大霧瀰漫，於是我們趕緊切回傳統能高安東軍路線，到達了有訊號的「光頭山」看天氣。還記得那個時候是那一年的大甲媽祖之前，在上山前我們也有看氣象，不管新聞預報還是什麼，都說那幾天會是好天氣。中間幾天的路段因為沒有訊號的關係，我們沒有辦法即時查看氣象，直到光頭山的時候，我們才更新到了一則「鋒面來襲」的消息。

## 我們征服的不是山，
## 是自己

　　在山上待久了其實就會知道，一般在鋒面來襲時的第 1 天會是最嚴重的，但只要不是在中央山脈上都還好。畢竟是護國神山嘛，再大的鋒面在神山面前都是會被削弱幾分的。但當時，我們就處在中央山脈上。

　　趁著風還未變強，我們加緊腳步通過了光頭斷崖，拉繩下到斷崖下之後天空開始飄起了無聲的霧雨。行走在真正伸手不見五指的路上，重重的濕氣伴隨著颶風壓著我們的肩膀，沉重的程度大概是背著 30 幾公斤的包迎面向風吹來處趴下，快能和麥可傑克森一樣現場表演 45 度傾斜也不會倒地，就連完百多次的姚老師也從來沒有在山上遇到像是這樣的誇張天氣。

　　好不容易找到一個「白石池」畔的凹處休息，但風真的大到外帳一拉出來就要被吹走的窘境，即便強穿了營柱都很有可能破掉、或是直接將營柱吹斷，所以我們最後用石頭壓著天幕，覆蓋著我們的身體就睡了。

　　當天晚上的風雨從來沒有停過，我不間斷地一直冷醒，每次張開眼睛前都希望看到白天來臨，但每次張眼睛時，卻都還是一片漆黑。在看不到彼此的狀況下，每一次張眼都是一片漆黑的那種感覺是接近絕望的，各種恐怖的山難幻想頻繁的出現，以為自己死了、以為姚老師在求救。即使我們已經穿著全部的衣服、包含雨衣雨褲外面還套著一層垃圾袋，但是我的四肢還是漸漸的變得潮濕、冰冷，到最後只剩肚子那一塊還是溫暖的。輕微的失溫讓我的幻想、夢境與現實之間的邊界變得模糊，那是一種幾乎瀕臨死亡的恐懼。

　　在不知道第幾次睜開眼睛，我們終於等到了天亮。雖然風雨如故，但至少天明還是帶給了我們龐大的安全感。但為了看水鹿的路程卻也因為伸手不見五指的天氣，讓只能聽見水鹿忽左忽右發出的叫聲變得異常恐怖，而突然從霧中出現的水鹿頭顱，就成了對我、也對水鹿來說都很驚悚的體驗了。而糟糕的天氣也讓我們打消了去「安東軍山」的行程，直接重裝走了 11 個小時，踢到了再隔天的營地「第二獵寮」。

　　在第二獵寮我們生火、搭起主繩，嘗試烤乾我們的睡袋和衣物。我們將熱水裝入耐熱的塑膠水瓶，塞進衣物中，來回的讓溫度烘乾羽絨外套後才入睡。最後一天，我們才從「第二獵寮」一路踢出「萬大南溪」，結束了這8天的行程。

　　這8天的心得走到最後只有一句話，活著真好。

山痕

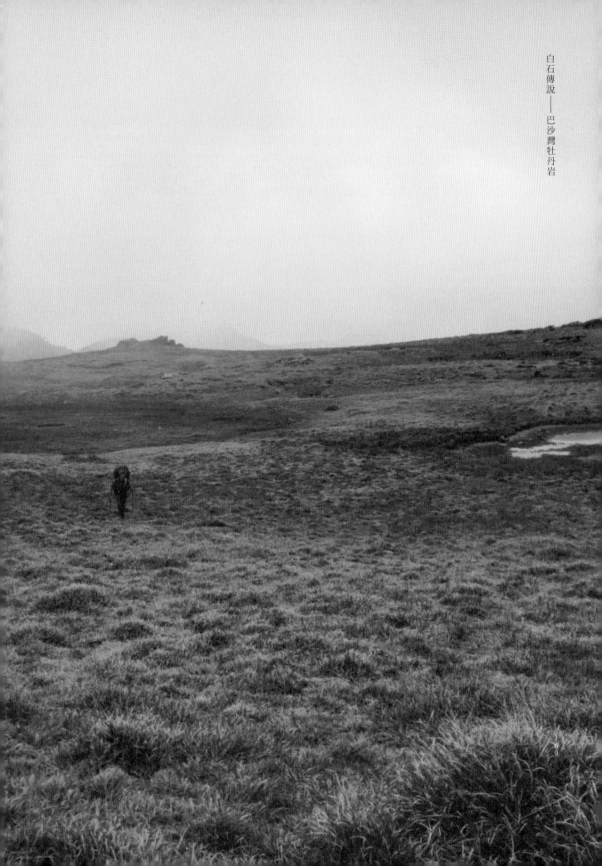

## ▲▲ 與山林爲伍，山教會我的事

**1. 不要越級打怪：**

知道自己能力在哪裡是很重要的，目前國家公園已訂定步道分級制度，依攀登難度從易到難分 6 級，希望山友岳人都能審慎衡量過自己的體力後，再逐步進階，才不會就這樣被山收掉。

**2. 水源安排與處理：**

像我自己本身不太喜歡喝熱水、也比較沒有耐性，所以都是挑選流速較快的濾水器隨身攜帶。在山上盡量不要生飲溪水或湖水，要以濾過或煮過為主，才能有效避免寄生蟲等問題的感染與滋生。至於水源的安排與規劃，其實與行程的安排有著緊密的關係。唯有事前先做好功課，知道這幾天的行程中哪裡是有活水源、哪裡是沒有的，才能有效規劃與安排後續的水源問題。

### 3. 野外求生 333 原則：

人類一旦失溫的話僅能維持生命 3 小時、沒水喝可達 3 天，不進食則至少可達 3 週。也因此，當身處於裝備淋濕、環境低溫或有風的狀態下，都必須先以「保暖」為優先。例如我們當時就是利用天幕、登山杖、營繩營釘等，在緊急或較為克難時提供一個遮風避雨的地方。如果遇到失溫的狀況，那麼處理身上濕掉的衣物就是當務之急，接著才是藉由急救毯或塑膠袋等包裹全身，思考下一步的計畫。

單攻 ——— 13 ——— 白姑大山

位在台中市和平區與南投縣仁愛鄉交界處雪山山脈支脈的白姑大山，是台灣的「十翠」之一。頂峰的一等三角點，讓白姑大山與屏風山、畢祿山以及羊頭山合稱為「中橫四辣」。更在屏風山變更新登山路徑後，讓山友岳人們需從登山口開始得一路突破倒木、箭竹、岩稜、石瀑等難關才能抵達，這也讓白姑山的難度一路飆升成了四辣之首，被山友岳人們尊稱「中橫特辣」。

白姑山群北臨大甲溪，與大劍山、大雪山對峙，南隔北港溪、濁水溪與干卓萬山遙遙相望。而被譽為中橫特辣的白姑大山更是白姑山群的最高峰，據說在很早之前，那裡就是泰雅族賽考列克亞族 (Seqoleq) 福骨群 (Xalut) 的世居地。Xalut 在泰雅族語中是「居住在深山的人」，也因為他們位處白狗大山山腹，所以也被稱為白狗群。相傳在太古時期，白狗群馬西多巴翁社 Masitobaon（今瑞岩）附近，斯巴揚台地上方的山腹上，有一塊巨岩裂開，祖先由此出生並向外擴展繁衍，因此成了賽考列克亞族的聖地。

世事如同白雲蒼狗一般瞬息萬變，在日治的大正 4 年 7 月時，由於宜蘭濁水溪太平山與八仙山森林的陸續發現，讓當地的營林業務進展越發快速。那些原適用於阿里山森林開發的作業所漸漸被廢止，轉而改設成營林局、擴大林業資源的開發。當時，台灣島上的三大林場，阿里山、太平山與八仙山都邁入積極開發期，隨著八仙山林場闢建運材鐵道與索道之後，漸漸的，也開始朝白狗大山方向伸入，直至白狗大山的南腹。

時序變遷，隨著八仙山林場撤銷之後，所有的軌道橋樑都被撤除。原本前後不需 10 個小時就可以輕鬆到達的山徑，在集集大地震之後成了難以親近的百岳山峰。

照片提供：黃千庭（@alexhung1221）

## 穿山越林，
## 劃下一筆名爲生活的印記

　　會有單攻白姑這個行程，主要是為了未來要去馬博橫斷縱走所做的練習，另一方面也是希望在那一年中突破半百的紀錄。

　　這是一條很能訓練體力的路線，我們需要走到「司宴池」才會有水源，但因為那邊的水源是黑色的關係（黑水塘），所以很多人會選擇背水上去。但我當時為了不想那麼辛苦那麼累的背水上去，所以就選擇了單攻。那陣子我幾乎都在走中橫四辣，當時已經單攻了畢祿羊頭縱走、屏風山、志佳陽大山，只剩下最辣的白姑大山還沒有抵達。

　　差不多同一時間我也跟一些越野跑的朋友們一起爬山，而其中有一個朋友 (sky) 後來也成為我們家的全職嚮導。那一次大概晚上 11 點從台北出發，開車開到白姑大山的農家登山口也要早上 5 ～ 6 點了。當時還在想我們要不要直接起登，但因為太累了，所以後來是決定先在車上瞇一下到早上 7 點再出發。也是因為那是和一些平常就有在跑越野跑的朋友們一起，否則一般是不會那麼晚出發的。

　　在上山之前，我對於白姑大山的印象是源自於一些原住民朋友的口述，他們說那是一個擁有很多原住民部落的山、同時也是因為山勢詭譎多變，而有很多山難的山。所以在那一次上山前，其實我也相當緊張。如果要說對於

景色的記憶，無非就是倒木路障很多吧。在走白姑大山的時候，幾乎都要以為自己是在參加什麼跨欄競賽一般，一路上我們會需要憑藉著許多的大跨步來跨越倒木障礙，剩下的時間則都拿來在樹叢中東走西竄等，一直到司宴池營地才算是到達比較有腹地的區域。

　　而那次的行程我們總共有 4 個人一起前往白姑大山，7 點天亮從「最後農家登山口」開始出發，一路到「司宴池」大概花費了 2 個小時，等到了白姑山頂總共花了快 5 個小時左右。上山時我們大家的速度其實都差不多，狀況上也都沒有什麼問題，直到下山的路段，等跑回到「司宴池」之後才發現有 2 個朋友掉隊了。

　　在經過對講機呼叫之後，才知道落單的 2 人應該是有輕微的高山症反應發生，於是我們便在「司宴池」前後等了 1 個小時左右他們才終於現身。為了緩解隊友身體的不適，我們決定在司宴池營地就地休息。但因為當時我們是去單攻白姑大山的，所以身上都沒有帶到什麼很保暖的東西，僅有一些像是輕羽絨的中層衣物和急救毯在身上。

　　當天的風真的蠻大，而且一過下午之後山區就開始轉成起霧的陰天，漸漸的，我們開始有點要失溫的跡象。好在當時我是全隊裡唯一有帶打火機的人，於是我就地在一旁生了一堆小小的火取暖，等了3個多小時隊員體力恢復之後，才再將火堆恢復成生火之前的原狀再次出發。

　　在下山的途中，天色已經慢慢變黑了。在山中，天色一旦變暗，晚上判路的能力勢必也會跟著變差。當時也因為視線不佳的關係，還有人誤入獸徑，後來發覺情況不對，才回頭找到正確的路，而那天下山之後差不多也已經是晚上9點了。

## ▲ 與山林為伍，山教會我的事

### 1. 越野跑：

越野跑顧名思義就是在非柏油路面上的野外自然環境中，進行的中長距離賽跑運動，是一種結合跑步與快速登山的運動。經常會有面對蜿蜒且高低起伏的山路，或者經過溝渠、獨木橋、崖壁等具有挑戰的路段，是現今奧運的比賽項目之一。

### 2. 尊重他人互助合作：

山區的救援、通訊和平地對比起來都是相對不易的，所以在山上要有互助合作的精神，畢竟很多時候急難的發生，往往都跟能力、身分地位一點關係都沒有，所以在意外發生的時候，我們都應該多一點同理，發揮團隊互助的精神才能一同度過難關。

### 3. 急救毯：

急救毯是一種利用鋁箔折射的概念，設計出一面保冷、一面保熱的功能，在山區遇到快失溫的情境可以利用急救毯包裹住身體，有效的將溫度留在體內。許多的廠商販售的「刁山小包」就是非常實用的急救裝備，裡頭除了急救毯外、還附有可以將人整個套起來的大塑膠袋、以及 2 顆可以燃燒 3 個小時的蠟燭，這些都是在急難時至少可以增加救援機會的重要裝備。

### 4. 野地生火：

在保育環境及森林保護的狀況下，其實能不生火就不生火。尤其是聚會形式的火堆更是不被允許的，只有在危急時刻，如快失溫、或再不取暖就會發生更危及性命的狀態下，才會建議生火。但是在火堆使用過後，還是要將火源確實滅熄，將灰燼均勻散開，盡量讓地形回復到本來的地貌。

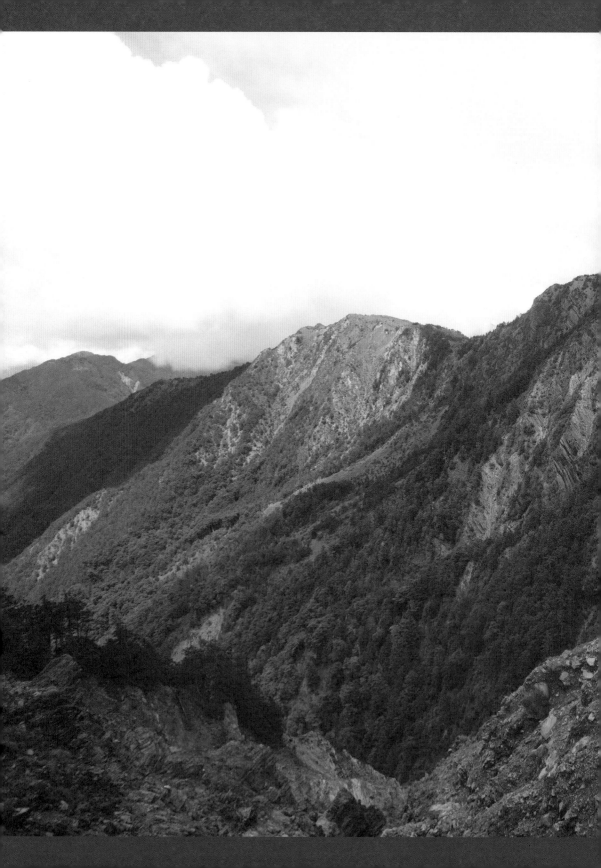

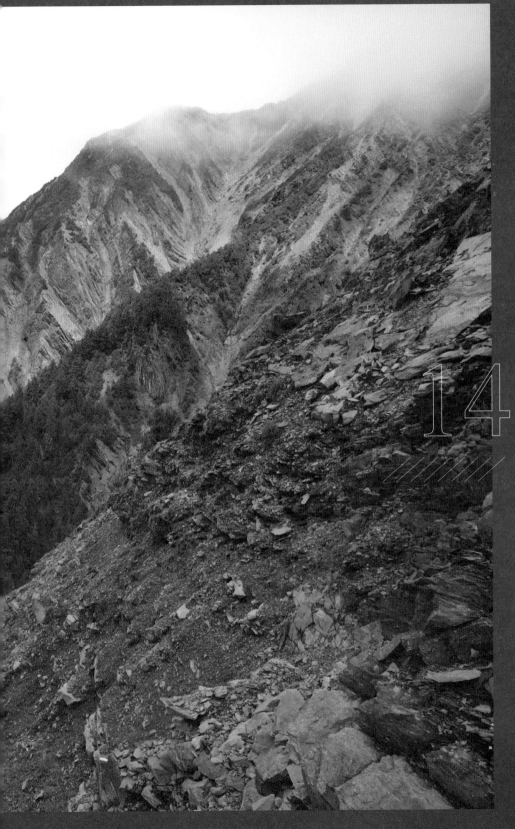

高聳入雲的————

14

馬博橫斷

　　位在台灣南投縣信義鄉與花蓮縣卓溪鄉的馬博橫斷，在台灣百岳裡排名
第7、身為「十峻」之一的它，同時也是台灣山岳共尊的4大障礙路線之一。

　　馬博橫斷西起自南投的東埔，進入八通關越嶺古道，一路上要經過父子
斷崖、雲龍瀑布、觀高坪、八通關草原等地，一直沿著中央山脈稜線行走，
直到穿越台灣的心臟地區，才算完整。多處險峻的瘦稜與斷崖，讓馬博橫斷
的路線具有豐富的地形地質景觀，同時也充滿挑戰。這些挑戰在 2009 年的
八八風災之後，更導致多處坍塌改變了當地的地貌、複雜的荒煙漫草覆蓋過
山林，讓路線變得更加困難。

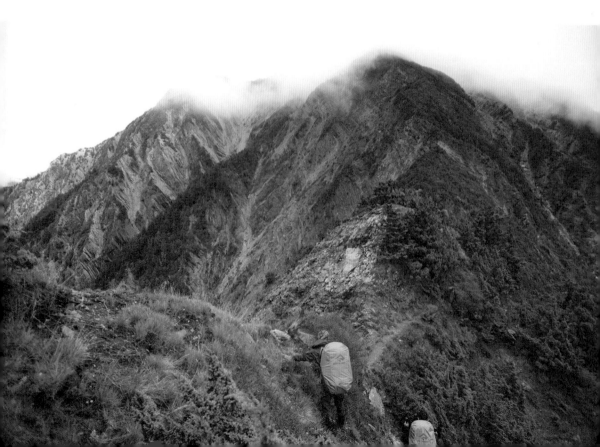

# 永無止盡的
# 探索世界

秀姑巒山原本的名字是叫做「瑪霍拉斯山」，因為秀姑巒山在冬季來臨的時候，山頭都會積滿白雪，因此 Mahudas 在布農族語裡頭，有著「白髮蒼蒼的老人」的意思。

前往秀姑巒山的路上，沿途有非常多的山屋，著名的如：白洋金礦山屋、中央金礦山屋。在過去的淘金樂時代，中央山脈荖濃溪上游採金場是日治時期、台灣礦業發展重要的一環，但因為含金量不高、再加上路途遙遠的緣故，因此在台灣光復之後就漸漸的停止開採了，而那些金礦山屋在後來也就被改建成太陽能山屋以供大家使用，成為通往秀姑巒山的重要據點。

也因為早期採礦的緣故，這些地方當然也有不曾被考據、也不確定是否為實的神話傳說隨著大家的茶餘飯後，從口中流出。

其中一個傳說是這樣說的，鄭成功的妹妹因為很喜歡山的緣故，常常帶著婢女們就往山裡頭鑽。可她卻在一次出遊爬山時遭逢寒流，在衣服和食物都不夠充足的狀況下，情況一時非常危急。當時，其中一個叫做「林秀鸞」的婢女將自己的衣服盡數脫下給鄭成功的妹妹穿。最後，鄭成功的妹妹是活了下來，但林秀鸞自己卻凍死在山上了。後來為了紀念她的義行，人們都稱呼死去的婢女為秀姑娘娘，而那座山也就被稱作為秀姑巒山。

這一次的行程，最主要是為了要去完成軍裝五嶽的最後一座，也就是退伍前來不及完成的「秀姑巒山」。但其實一開始我是想要走八大秀的，就是將終點設在大水窟，繞 O 型回來、一共花費 4 ～ 5 天的行程。

當時的我很希望能在 9 月 3 號軍人節登上中央山脈的最高峰──秀姑巒山，所以在限時動態徵軍人陪我一起去爬。也因為吳季他也是特戰隊退伍的，所以當時就問他願不願意一起去？可是吳季卻表示：「爬山可以啊，但我想走馬博橫斷。」所以很玄妙的，最後我們出發前大約有 10 個人左右，一起到秀姑巒山山頂身著軍服、唱完《亮島之歌》之後就兵分二路，一部分下山、一部分繼續往馬博橫斷前行。

「展開勇猛的翅膀，奔向神聖的前方，在此建立多年的夢想，榮譽就在胸膛，縱然汗水跟淚在臉龐，經過失敗後決不憂傷，看我們秀姑巒順利登頂強，升起榮耀的第一竿」

在兵分二路以前我們順利的走過觀高坪、中央金礦山屋、馬博拉斯山屋，卻因為「水仙颱風」很臨時的決定來到台灣家門口虛晃一招的原因，我們只好放棄了原訂要在第 4 天時去到的盆駒山。直到了第 5 天，要經過「烏拉孟斷崖」時，那種背脊發寒的感覺至今記憶猶存。

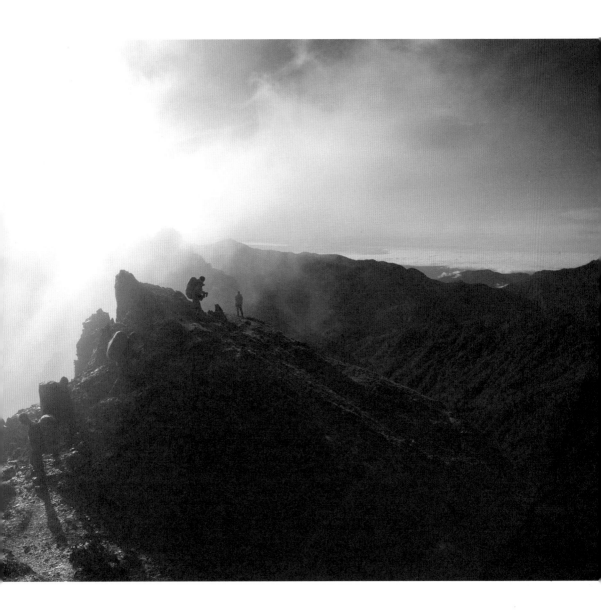

　　烏拉孟斷崖是被歸類於 C+ 型的斷崖地形路線，落足的地點很小很小，往下望去就是那種粉身碎骨的萬丈深淵。雖然那個路段算是常有人至的百岳地段，因此也有許多前人遺留下來的拉繩供後人使用，但常爬山的山友岳人們其實都知道，不能太相信拉繩。這並不是不相信前人的遺澤不安全，而是因為我們不能確定那段繩子究竟待在那邊多久了？是否仍如以往那樣牢靠？所以在通過時，我們也僅敢小心翼翼的一次抓個 6 條借力（就是這麼多重保險），不會將全身的力量都交托給繩索。

　　印象很深的是，繩索從高高的山崖上垂下來時，那種望眼欲穿（看不到繩子綁縛的固定點）的感覺、就像是要爬上芥川龍之介故事裡的那條蜘蛛之絲一樣需要勇氣、需要相信。還好我們沒有一個是犍陀多，邊抖邊上的，總算順利通過了烏拉孟斷崖。

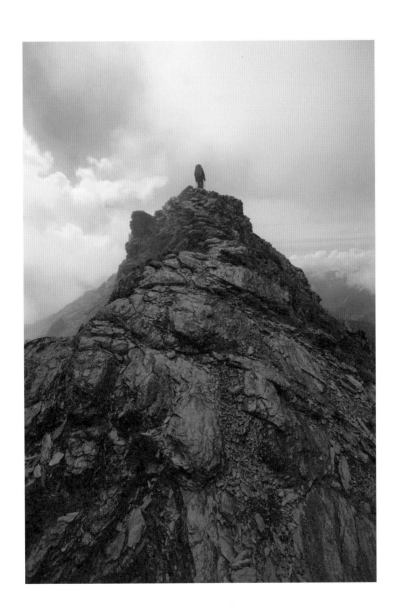

## 享受每一天的
## 所有經歷

　　山上的快樂真的很簡單，即便被颱風困住的我們，也能在山屋裡打撲克牌玩得不亦樂乎。算是賭性堅強吧！身無長物的我們拿的賭注就是身邊的那些零嘴、泡麵、公斤數，完完整整的當了一回快樂的單細胞生物。

　　經過了驚險的烏拉孟斷崖、和比驚險還更驚悚的塔比拉斷崖，我們像是穿越了任意門一樣進入了一個完全像是在童話中才會出現的場景。廣闊而平坦的草地被群山圍繞、遙遠的那方佇立著一個小小的房子──馬布谷山屋，走近之後我們才發現「馬布谷山屋」一點都不小，相反的，比起其他曾經見過的山屋還要來得大的許多，讓人不禁懷疑這棟房子究竟是怎麼憑空生長在這邊的、莫非是避秦的桃花源人建造的吧？那真的是一個美到讓腦子裡小劇場各種幻想的地方。

　　下午就到的我們，盡情的在「馬布谷山屋」外待了很久，即便天候有那麼一點起霧、天空還飄著小雨，都不能澆熄我們的興致。

　　第 7 天在經過「馬西山」和「喀西帕南山」，也就是此次路段的最後 2 顆百岳、到達「太平谷」時，我們遭逢了螞蟥大軍的夾擊，也許佛心一點的人會權當捐血、但對於身為不是流血 7 天還不死的生物（我本人）而言，被吸血的感覺就真的沒有很開心。

　　後來又因為隊友體力不支，導致我們最後摸黑迫降在一個完全不適合搭帳篷的地方，只能在一個充滿螞蟥的地方以天幕充當遮蔽。螞蟥真的是一種很可怕的生物，牠是那種連穿著緊身瑜伽褲、都能鑽進去吸血的物種。所以我們就像是回到當兵時的站哨一般，2個小時就要起來一次驅趕螞蟥，只能說是一場非常有始有終的軍人主題行程了。

　　此生難忘的是，第8天，我們終於從南投走到花蓮，走出登山口時，有人掏出了一個垃圾袋，提議找出每個人身上的螞蟥，看看我們一共背負了多少條性命往前走。我想那個結果是不會有人忘卻的吧，6個人、200多隻螞蟥的戰功，真的是太輝煌了。

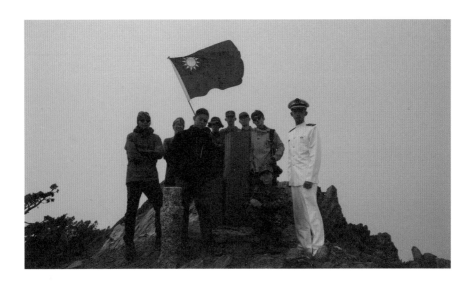

## ▲▲ 與山林爲伍，山教會我的事

**1. 太陽能山屋：**

此行中的白洋金礦山屋和中央金礦山屋都是屬於太陽能山屋，太陽能山屋顧名思義就是以搜集太陽能來供給電力的山屋，最主要的電力會用在燈光，也就是照明上。每一個山屋提供電力照明的時間不盡相同，不過大約會在晚間18：00 ～ 21：00 左右。因此如果行程上有需要住宿於山屋的山友岳人們，別忘了多做一點行前功課、確認要前往住宿的山屋有哪些需要注意的事項，畢竟山屋距離資源總是遙遠的、維修上也相對困難，很需要大家共同愛護。

**2. 行程的彈性調動：**

在山林間行走時，如果是長天數的行程，很經常會遇到行程需要稍作彈性調整的狀況。畢竟即便做好了萬全準備，還是很可能會有各種隨機的狀況發生，無論是受到氣候、體力等影響，我們都應盡量將行程設計、安排得有彈性一些。這樣在急難時，也才方便做更新與調度。也因此不管是事前的行前規劃，還是事後的行程記錄都是非常重要的，這些都仰賴經驗的累積，才能避免掉未來可能發生的危機。

### 3. 勿占用床位：

絕大多數的山屋都是需要申請的，依據申請的狀況、山屋會給每個申請的人排定號碼，讓大家按照排定的床位號碼休息，切記千萬不要占用床位。若山屋是無人管理的，也務必要多換位思考，畢竟山屋（或營地）都是大家共享的。若是碰上迫降等緊急狀況，有了需要和大家共同擠床位的情況發生，就需要發揮共同互助的精神，即便在可能床位不足的狀態下，想辦法去安置、分享剩餘的空間。

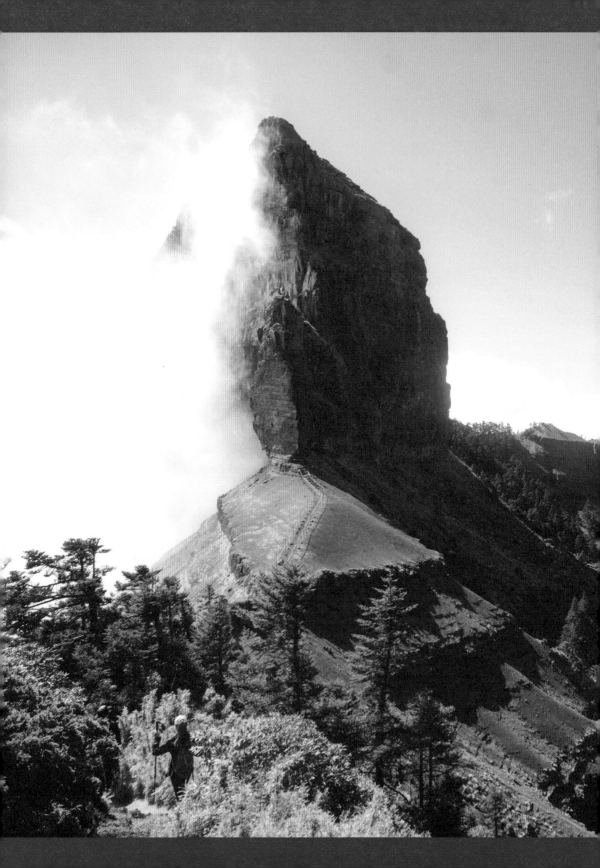

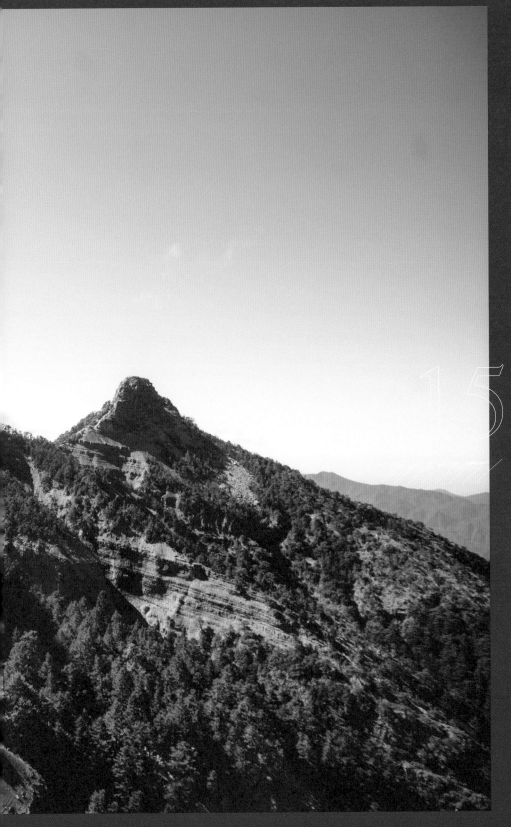

鈔票上的———大霸群峰

　　位在苗栗、台中、宜蘭交界之間的大霸群峰，一共囊括了台灣4座百岳，它們分別是：大霸尖山、小霸尖山、伊澤山、加利山。其中的大霸尖山，更是與中央尖山、達芬尖山合稱為「三尖」的山脈。被人們稱作「世紀奇峰」的大霸尖山，是賽夏族和泰雅族口耳相傳的聖山、是他們的根源、是他們共同的由來。

　　大霸尖山擁有全台灣最古老、最堅硬的沉積岩，它帶著千萬年前的海洋記憶，隨著地殼的造山運動，將海底生活過的痕跡，高高地推向湛藍的天空。關於大小霸尖山的原民傳說與神話眾說紛紜，有山脈裂開，從石頭中走出的一男一女，生生不息的繁衍出了後代的所有人類；也有大洪水淹沒了全世界，只剩大霸尖山的山頂露出水面的故事。其中一個讓我印象最深刻的，就是那個大洪水之後的故事。

　　洪水過後，大霸尖山的山尖微微地露出海面，僅存的族人將漂浮於洪水上的織布機撈起，意外的在織布機裡頭發現了一個嬰兒。為了平息神怒而降下的氾濫洪水，族人們於是將嬰兒殺死、分成好幾個部分之後用葉子包住投入海中。而在洪水退去之後，嬰兒的肉化成了賽夏族、骨頭變作泰雅族、而腸胃則變成了漢人祖先。

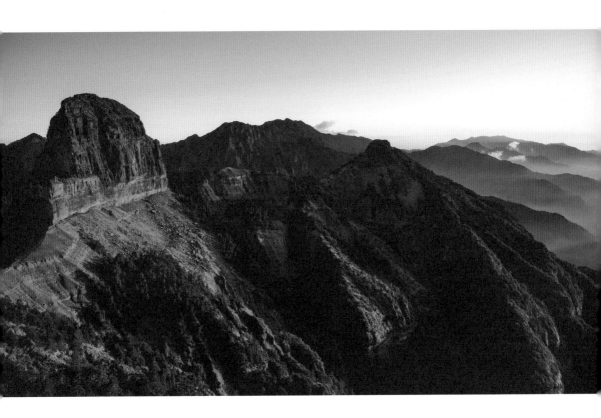

## 人生慢行，
## 路過暫停

當初在知道了關於大霸尖山的傳說故事、又知道它就是我們 500 元鈔票上的那座山之後，我的好奇心再次燃起，想要前去一探究竟。

但這座山的難度也算進階的等級，一直到 2019 年 11 月，我才終於排出時間去到那座山。因為前一天還有其他行程安排的緣故，來到了大霸尖山的登山口時已經是早上 9 點多。但因為太晚起登的關係，第 1 天光行走 17 公里的大鹿林道，步行含休息的時間就將近要了我們 8.5 個小時左右。

坡度不大、距離很長且都是緩坡的大鹿林道，對很多人來說就是無止境的深淵。但如果你能靜下心來行走、感受上午到下午的光影變化，其實沿途的風景很有那種被群山懷抱的安全感。至少對於我來說，秋天的大鹿林道色彩斑斕得美不勝收，謀殺了我不少快門與底片。沿途又有瀑布、流澗，水源可以說是相當充足，對於沒有煮水執念的我來說，只要帶著濾水器就可以前往的行程簡直不能再更舒服了。

等到總長 17K 的大鹿林道走完，我們在下午 3 點來到了「馬達拉溪登山口」，看著樹林簇擁登山口旁、在童話般夢幻的小木屋那裡拍了好多照、逗留了好久。直到夕陽下山陽光斜射、黃紅色的光芒交互輝映，我們才認命面對接下來的重頭戲（是的，在那裡拍照很久都是為了不想要面對接下來 4K 陡上的痛苦），陡上到九九山莊。我們在登山口留下大概是今天最後的笑容後，就硬著頭皮繼續邊抖邊上了。但因為前面真的逃避太久，直到晚上 7 點，我們總算才摸黑趕到九九山莊。

　　還記得那個時候我們自組團一共有 4 人，當時很信誓旦旦地覺得可以自煮、不想搭伙山屋的伙食。但未料那天的陡上真的太累了，後來我們就抱持著如同吃飽了才有力氣減肥之「睡飽了才有精神飆車」的決心，決定隔天睡到早上 6 點 30 分左右再起登（一般人會選擇凌晨 2 ～ 3 點出發）。

　　一路上我們飽覽群峰、看著超美聖稜線、在加利山岔路遠眺大小霸尖山、在中霸坪（大霸尖山最佳觀測點）藉著 500 元鈔票上的視角遠觀大霸。即便當天的天氣並不全然晴朗，變化莫測的雲霧吃掉了大霸尖山的一半，都不能抵擋我們被眼前奇景震撼的戰慄。遠望了一會兒，我們慢慢走到了大霸尖山的霸基合照，一面撫觸著霸基上依稀還能見到的海洋遺跡、一面沿著大霸尖山的右側往小霸尖山的方向走去；那個往下望去就是深谷的畫面、在在提醒著我們那因板塊運動而將海洋送上天空的震撼。

　　下午 1 點到小霸尖山拍照以後，我們便抬腳往回程路上去撿「伊澤山」和「加利山」的山頭。但因為那一天同樣也太晚起（並且太高估腳程）的緣故，我們當天又是拖著又累又倦的身軀摸黑回到山屋。隔一天，不出其所以然的，我們一群嗜睡山人就這樣安穩的睡到 9 點才起床，還被九九山莊的莊主笑說，這是他第一次看見有人來爬山還這麼愛睡覺的。

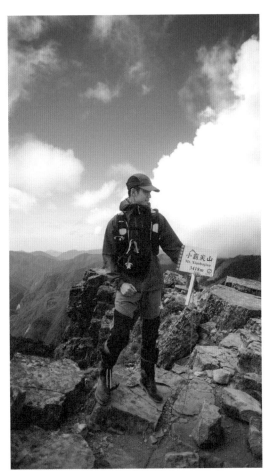

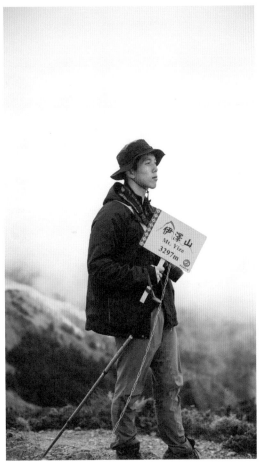

好不容易在中午回到「馬達拉溪登山口」，因為不想要面
對原路段的陡上，我們後來就選擇全程踢林道踢出去。11月
份的大霸尖山，是個楓葉尚未盡數轉紅的季節，帶著不用面對
陡上的美好心情，再長的多彩林道我們都願意就這樣慢慢走過
去。3 天 70 公里、3 天都摸黑的大霸尖山，也算是在心裡畫下
了一個完美的句點。

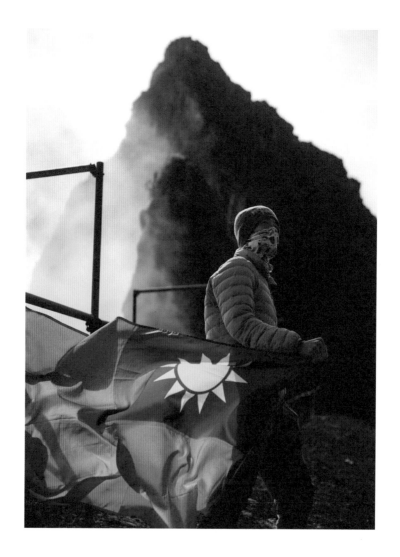

## ▲▲ 與山林為伍，山教會我的事

能力評估：

對於自身能力的了解很重要，像這次我們在大霸尖山的旅程，路途的難度遠比我們想像中還要來得困難。就算我們腳程再快，其實也快不了多少。所以「提前出發」的時間規劃，在很多時候是必要的。早睡早起登，才是在登山時比較正確、並且可以避免摸黑時潛藏危險的選擇。

不只是山——

16

戒茂斯

　　位於台東縣海端鄉的嘉明湖，是台灣湖泊中第 2 高的高山湖泊，也是布農族的傳統領域，那是美得像是天使掉落在人間的眼淚似的地方。在布農語中，嘉明湖 Cidanumas Buan 是「月亮的鏡子」的意思，之所以布農族人會這樣稱呼嘉明湖，是因為在部落裡，有著這樣一個傳說。

　　相傳，在很久很久以前，天上還有 2 個太陽的時代，過度炎熱的天氣讓地面上的一切彷彿都要融化一般，草木乾枯，所有的作物、生命都奄奄一息，沒有誰能在這樣嚴酷的天氣裡存活下去的。就在這個時候，一位布農族的勇士背上了弓與箭，決定要去把其中 1 顆太陽射下來，否則再這樣下去，族人們遲早都會乾枯、飢餓而亡。他抬臂、拉滿弓，箭如迅雷般地射向了天空。

　　後來，族人們是這麼說的，在太陽被射傷了以後，它就不再如同以往那樣的炎熱和明亮了。它從太陽變成了現在的月亮，光芒變得微弱而溫和、讓人可以靜靜地凝望。後來那顆受傷的太陽每晚都會去到 Cidanumas Buan 看看，看看那個自己被射傷的傷口、懷念那個曾經是太陽的自己。而那一面照映月亮的鏡子——就是 Cidanumas Buan、就是上帝遺失在人間的藍寶石、就是天使的眼淚——嘉明湖。

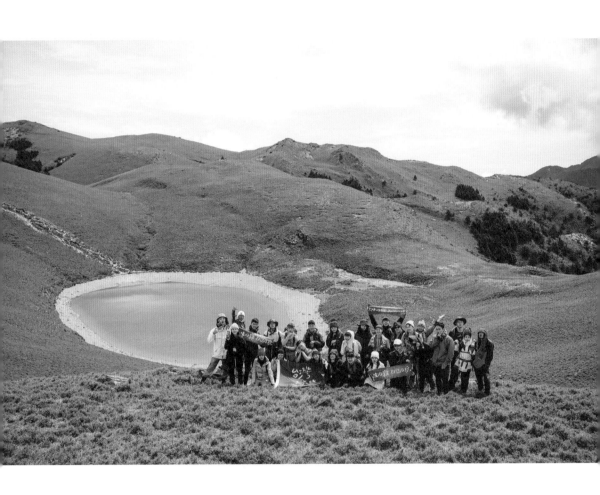

　　但戒茂斯這段路程其實迴異於嘉明湖的傳說神話故事，那是一條布農族的傳統獵徑。

　　嘉明湖在 100 ～ 200 年前是布農族遷徙的十字路口，同時也是他們擊退鄒族的古戰場。他們是台灣最高的高山族群，也是早期居住在最高海拔的原住民。早期大多數的原住民在日治時期的管理下，多半都是從山上被越打越下來的，唯有布農族憑藉出色的游擊能力，越打反而越往深山跑。他們的活動範圍讓現在的我們很難以想像，但是當時的他們，就是靈活地在中央山脈2000 多公尺以上的高山自由奔馳。

　　以狩獵為生的他們，每個家族之間都有各自的獵場，平時不會互相干涉。一直到了 18 世紀以後，西部的布農族發生了 2 次的大遷徙。第 1 次，他們遷徙到了花蓮的大分山，而大約距今 200 年前，大分山的那一群原住民又再度遷徙。他們往下走到了海拔 1000 ～ 2000 左右的山巒。

　　從花蓮大分山遷徙的布農族人們，在抵達嘉明湖之後便兵分二路；一支往西走，遷到了高雄的梅山、另一支往東走，遷到了台東的利稻部落、一支往北走，遷到了台東的加拿龍泉一帶。因此，嘉明湖可以說是布農族第 2 次大遷徙的十字路口。

　　沿路的嘉明湖、三叉山、向陽山一帶，在當初除了布農族生活在此以外，還有鄒族同樣也聚居於此地。而歷史的最後，這一塊廣大的平原，最後也成了驍勇善戰的布農族擊退鄒族的戰場。而在當時，擊退他族的布農族人，便會在返家時圍繞著嘉明湖一邊奔跑、一邊報戰功。而後，戰敗的鄒族便再也沒有越過向陽山了。

## 人生很難，
## 但很好玩

　　當時的這條路線很特別，全團 28 人，都是由 YouTuber SALU 揪團帶他的粉絲們一同上山的，平均年齡都還很年輕、而且 8 成以上都是第 1 次爬山的新手，能順利帶著他們走完多數人都覺得比較辛苦的戒茂斯上嘉明湖路線，真的是多虧了 SALU 一直以來的座右銘「人生很難，但很好玩。」

　　這條路線因為陡上距離比起山屋路線還要來得多上許多的緣故，很多人都會認為戒茂斯路線比起一般山屋路線還要來得更難。有趣的是，這個觀點對我而言恰好相反，而這都是因為戒茂斯沿途的風景實在太美。滿地的松蘿、苔蘚漫鋪在眼簾，新武呂溪旁的溪底營地池水更是蕩漾著清澈見底的湛藍色。一路上二葉松樹林長長拉開山林的面紗、落了滿地的松針，鬆棉柔軟一如踩在雲朵上般宜人。而那些落地的乾燥的松針葉搭配著水果乾沖泡成茶，溫潤輕暖的恰如大地賜予的山林限定美好飲水。

　　我們一路陡上陡下的夜宿溪底營地、路過山友岳人們戲稱的排球場、足球場、籃球場、高爾夫球場平原；豁然的看著眼前的林相由樹林乍然變成窄而鋒利的瘦稜，站在稜線上朝遠方看去，只見樹林消失、剩下的只有一望無際的天空連著綿延的草原。唯有在那樣的時刻，你才會深深地明白，深愛腳下的大地，是一種生而為人的本能。

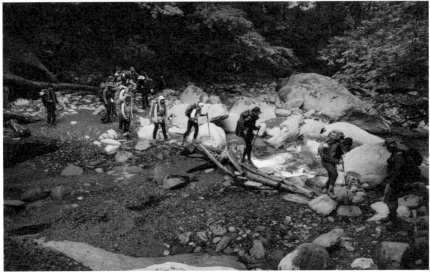

　　第 2 天，我們是紮營在可以降落直升機的廣闊空間「妹池」旁，那天的天氣很好、夜空很美，天空大方地展露出浩瀚的容顏。印象很深刻的是 SALU 的粉絲們在那趟行程中帶給我的感受，其中一個團員興許是因為第 1 次爬山的關係吧，他遠遠的掉在隊伍後方、一副看起來就是有點不堪負荷的樣子。嚮導們看他太辛苦了，一度想把他往回帶到營地休息、等我們回來，但他卻仍舊堅持著「人生很難，但很好玩」的座右銘，一直想嘗試、想堅持，說什麼都不放棄。

　　那樣年輕又倔強的面孔不禁讓我們動容，於是我從其他嚮導手中拿過了緊急避難帳篷，嚴肅的對他說：「如果我們不能在時限內到達今天行程的指定地點，我們就要就地紮營等他們回來，你可以嗎？」他看著我，點了點頭。於是我和壓隊的嚮導交換，陪著他在隊伍最末一起行走。一路上我引導他調整呼吸的方式、適時的鼓勵他、為他加油打氣，最終我們沒有延遲、沒有摸黑，跟著隊伍一起在預計時間內抵達營地。

　　或許是山上的「過半前最關鍵」定律發作吧，這群上山時還一臉嚴肅的孩子們，在之後的嘉明湖看日出、三叉山撿山頭、回到妹池收拾裝備、回到溪底營地紮營的路上越行越好、越走越順，沿途上還能有說有笑的交換他們此行的心得感想。

　　我想在這樣 20 出頭的年歲，能有這樣一個與偶像、與不認識的同儕一起走一段艱難的路、一起克服、一起達成這樣特別的經驗，想必是畢生難忘的吧。

## ▲▲ 與山林爲伍，山教會我的事

**熱水供應：**

多數紮營的地點，一般都會有協作可以提供包餐，供應山友岳人們餐點的需求，而在熱水的使用上需要格外注意禮節。那些熱水因為都是由協作們辛苦背負瓦斯桶上山燒煮的，得來不意。所以在使用上我們僅能拿來飲用，不可以拿來洗碗或者刷牙，就算真的有洗碗跟刷牙的需求，那你也得不浪費熱水的把它喝掉。

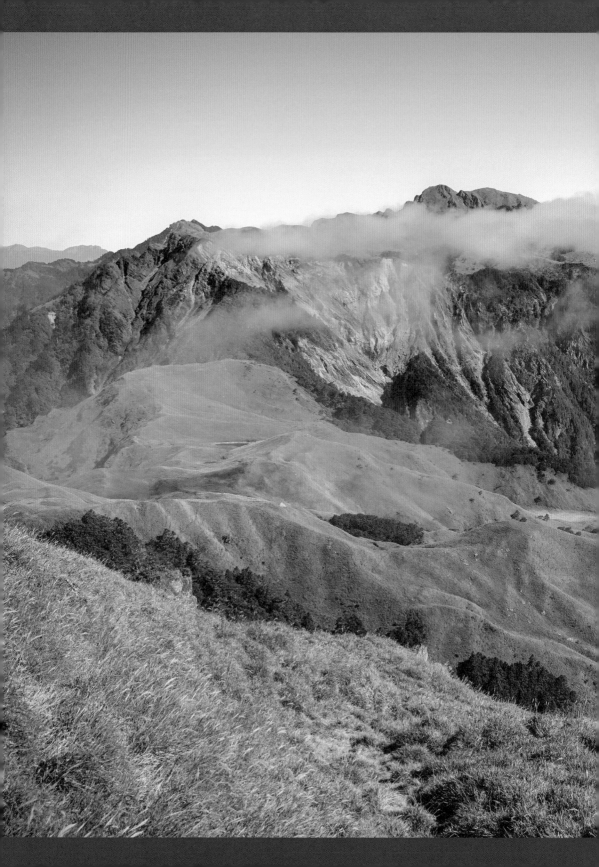

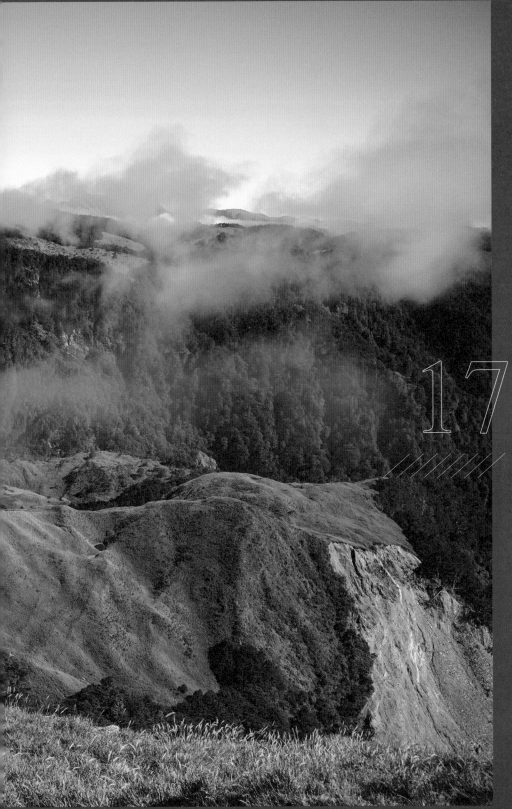

高山安仰 ——— 17 ——— 能高安東軍

　　位在花蓮與南投之間的能高安東軍，是中央山脈的稜線之上最壯麗的一段風景，是個沿途有著數個高山湖泊、大草原、住著成群台灣水鹿的一條縱走路線。傳說在文字出現以前，那塊土地上最早的人類就是在此繁衍後代，成了泰雅族與賽夏族的起源之地；在文字出現以後的 1907 年，森丑之助以及近藤勝三郎也前後進入了能高山區、完成了橫斷能高主山的主脊探險。而後的這段路線，也漠然的在時光的長河中，刻印了之後太魯閣戰爭的歷史痕跡。

　　能高安東軍裡頭的「能高」指的是這段路途中最北邊的能高山；「安東軍」則是最南邊的安東軍山。從屯原登山口起攀到台灣高山的稜脊，沿途停靠了雲海之上的數個高山湖泊、草原、成群的水鹿、浮木、枯枝、沼澤與漫天閃爍的星塵，就像是凡人誤闖仙境一樣，奇幻得深怕下山以後目睹物換星移的平行世界。

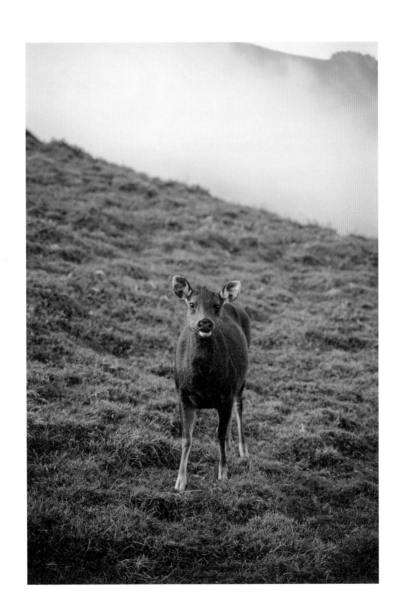

　　這個篇章裡的這條路線，是在帶縱走的商業團時發生的事。6 天的時間，是只由 2 位客人、1 名協作、嚮導 JJ 和我所組成的隊伍。

　　第 1 天的天氣尚可、2 位登山的客人能力也很不錯，所以我們一行人踏著穩健的腳步，很順利的走了 13K 抵達天池山莊。在晚飯時我們聊了起來，才知道長相俊秀、言語溫暖的協作「高拉」是來自布農族的原住民、而且同樣也曾經當過職業軍人，甚至還是中華民國陸軍第一士官學校常備士官長的位階畢業的。也因為這個緣故，所以他身邊有很多的朋友都會尊敬又親暱的稱呼他為士官長。當男生聊起當兵的事就是那樣吧，熱烈的吃吃笑笑之際，我撇見了他背包一旁吊掛的 Hello Kitty，便好奇的問了起來。

　　他說：「那是因為我女朋友很喜歡 Hello Kitty，可是她身體不好、不
　　太能爬山，所以我每次上山都會帶上 Hello Kitty，就像帶著她爬山一樣。」
　　我們：「也太浪漫了吧～～～」

　　那天在睡前，我們還朦朧的想起高拉說的話。他說他喜歡爬山、但每次上山就是工作，多麼希望之後能有機會跟朋友一起只為了山林、不為其他的輕鬆上山。

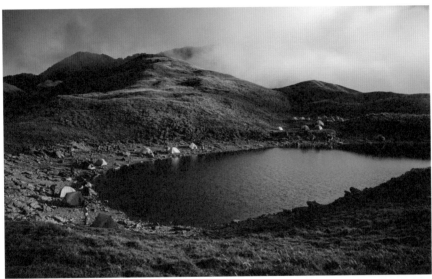

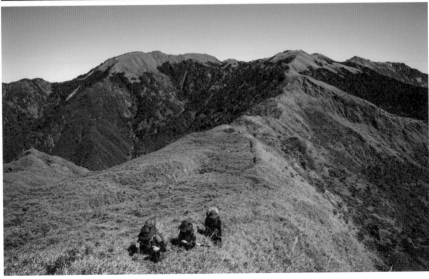

## 那些被扛在肩上的人生

第 2 天一早，我和另一位嚮導、2 位客人早早的就出發了，士官長在我們身後默默的跟隨，他的體力真的很好，跟了一陣子後見到我們在拍照，便笑笑的說他先走了，等早點到預定地再好好休息。說完，他便墊了墊身後沉沉的重量、給了一個陽光燦爛的帥氣笑臉就走了。

我們在前往光披八表，要陡上之前停下來休息，拍照了好一段時間，意猶未盡地拍完照之後，才重新整頓出發前往卡賀爾山的方向。走了大概 30 分鐘後，我們便撇見上方的路徑旁竟然有個人側坐在一旁低頭睡覺。

「欸你怎麼一大早在這裡睡覺！」我朝上方大聲的喊。
「也睡太熟了吧～」見到上面的人沒有回應，我們還好一陣納悶。

等到了上坡，才發現他被脖子上背包肩帶勒著、背架固定在胸前、臉色脹得發黑。接下來的都是壞消息，我們急急地向前、解開緊勒得幾乎鎖死的肩帶，嚮導拿著無線電一邊不斷地呼叫那一區的登山頻道、一邊往天池山莊的方向跑去；一位客人也跟著拿起手機就往有訊號的回頭路急步走去、想方設法的通報消防；而留下來的我和另一位客人則是不停的、不停的輪流交替

做 CPR、聯繫家屬……眼前只剩下那隻垂掛在背包上的 Hello Kitty 在一旁靜靜的看著一切。

　　當時在聯繫家屬資訊時苦於士官長是屬跑單幫的一員，老闆也並不清楚完整的家屬聯繫資訊。直到士官長的手機跳出了一則友人的訊息，而我也依據那個臉書名稱找到了小玲姐（化名），請她聯繫士官長高拉的家人。

「他出意外了」

「什麼？」

「我們已經幫他搶救 1 個多小時的 CPR……」

## ▍高山仰止

當時，我們剛好位在南投和花蓮的交界，因此當下警消也很難判定要由哪一方調派出勤，畢竟就算是位在附近的山難搜救隊在未收到上級命令前，他們也不能擅自出勤。後來經過一番協商之後，警消人員決議從花蓮緊急的出勤開中橫到南投，再走上來以直昇機吊掛的方式將人帶下去。

於是我們將人背負到了稜線上。但是當天下午卻因為霧太大的緣故，直升機遲遲無法順利起飛、更不用說是將人吊掛載下去了。當天晚上我們迫降在稜線上，把攜帶的 2 頂緊急帳篷 1 頂騰給客人睡、1 頂則給士官長睡。我們將隨身攜帶的酒均勻的灑在他身上、取出睡袋將他包裹好，再安置於帳篷內。

「你不要自責」

「別想太多」

「他也不會希望你是哭喪著臉的」

「辛苦你了」

一聲聲的勸慰也止不住我們內心的衝擊，和走珠般的斷腸淚。那一晚的天氣很冷、稜線上的地很不平、露宿在外的我和嚮導心也是百般波瀾、顫抖不已。那一晚並不平靜，為了讓士官長不被小動物所驚擾，我們守在他的帳篷邊、睡得很淺，靜靜的等待隔天的天明。

　　隔天天一亮，從花蓮過來的直升機 7 點起飛、並在 7 點半前就到了，從中橫切到南投的人員也順利的將士官長吊掛下山回到花蓮的家。而留在稜線上的我們則是將士官長的裝備整理收拾後，便原路撤退下了山。

　　後來法庭研判他離去的原因是窒息。而我們後續推測造成這起意外的釀成，應該是他為了在高處靠著包包，往一邊傾倒要褪背包肩帶休息的時候，不慎套住脖子而導致的。當沉重的重量往下沉去、套住脖子後，帶著重量的肩帶便發生了扭轉、而背架的底部竿子在盪到前方時，直接抵著胸口上方。等到要解開時，也因為肩帶經過扭轉縮短了長度、幾乎呈現鎖死的狀態、才會讓他當下沒有多餘的空間和力量可以解開。

　　士官長高拉的離去，幾乎就像是巍峨不動山，居然在一夕之間崩塌了一樣的不可置信。沒有不良嗜好、不菸不酒、生活規律、很愛乾淨的他深深的受著家人、朋友們的喜歡，人人都說他是用了背帶捐起一座座山、用頭頂撐起那不凡人生的高山勇士。

　　爾後，為了避免之後有類似的憾事發生，我依循著老前輩們的傳統寫了一份山難報告檢討書，簡單的訴說了關於士官長、描述了事件的發生、記錄了後續的處置；協作的老闆也在事後不久便為不管是不是跑單幫的協作們調升薪資、全面納保，更加的保障他們的權益。

　　而我也在之後的一段時間裡，找到了一隻《星際大戰》中角色名叫做士官長的 Q 版玩偶，以及跟他戴的一模一樣的 Hello Kitty，將它們吊掛於我的背包上，伴他們走過了一座座的山，他們終於可以快樂的爬山了。

　　高山仰止，景行行止。

　　非常感謝高拉的家人，願意為警醒後人不要忽視山林的潛藏危險、而同意本篇章的書寫。

　　我們也將永遠的懷念來自山林的守護者、布農族的高山勇士──高拉士官長。

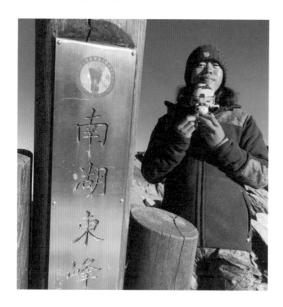

## ▲▲ 與山林爲伍，山教會我的事

**1. 跑單幫：**

從事異地販運的小本生意人的一種稱呼，在商品流通發達的今天，「跑單幫」

一詞逐漸演變為「一個人單幹」的意思，因此跑單幫的協作多是指個人承接

工作的意思。

## 2. 協作：

歷史悠久的職業，從日治時期就開始了，過去都被稱為「揹工、挑伕(porter)」的高山協作員，而揹工、挑伕算是不禮貌的稱呼，稱呼協作比較適當，主要工作就是負責客人在高山上的大小事，將需求背負的物品、吃住等一手包辦。

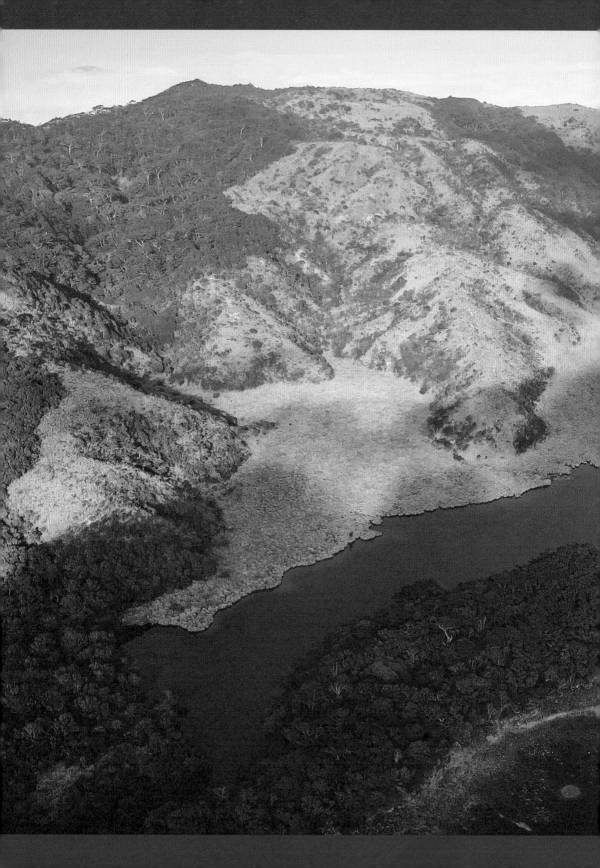

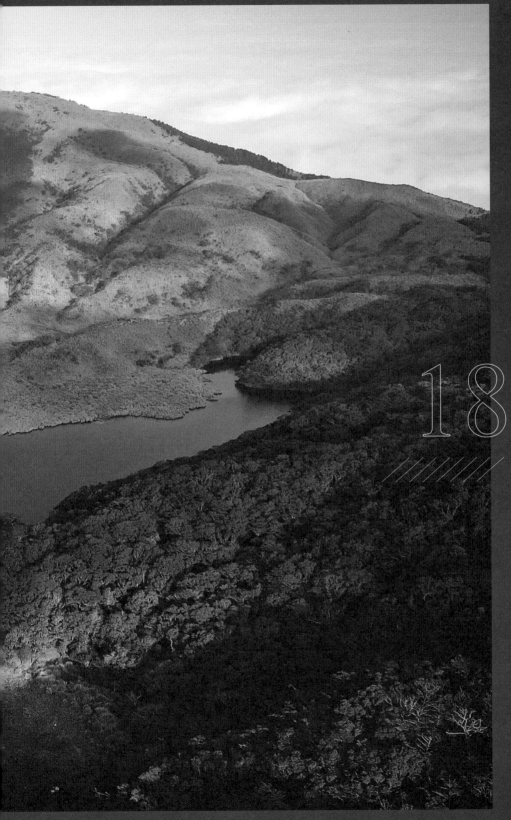

不斷前行————

18

//////

雙鬼湖

　　位在屏東、台東和高雄交界處的中央山脈南段山脊之上，有著全台灣最豐富、最原始的高山湖泊環境。其中有 2 座神秘的高山湖泊「他瑪羅琳池」和「黛得勒娥勒湖」，那是後人口中的雙鬼湖、是魯凱族傳說中百步蛇王共享給魯凱族祖先的水源聖地、是他們祖靈的居住之所、是他們心中的聖湖、也是關於巴冷公主與百步蛇王相識、相戀的那段淒美愛情故事所發生的地點。

　　那是在半世紀前，東魯凱族人還活躍在大武山區時發生的事。大武山中的達德勒部落頭目女兒巴冷公主，在山林間遊玩時，意外地散步到了小鬼湖畔。美麗得像是被月光照亮的巴冷公主，在氤氳的湖畔邂逅了像是被陽光親吻的阿達里歐，一見鍾情的兩人，進而相知、相惜、相許，約定了要陪伴並永遠相守在彼此身旁。

　　但這段戀情卻受到巴冷公主父母的強烈反對，畢竟阿達里歐是神啊！要與身為魯凱族的百步蛇王、同時也是守護著雙鬼湖的神相戀，是絕對不會有好結局的。巴冷公主勢必會與族人永遠的分開、再也見不到她的父母和族人。捨不得女兒、又不敢得罪神的頭目，為了打消阿達里歐的念頭，便為這段婚姻出了一道難題──「去尋找傳說中在南海的七彩琉璃珠來作為聘禮吧，唯有這樣，我才願意讓我的女兒嫁給你。」而癡情的阿達里歐就這樣為了巴冷公主，離開了他高山上的家、千里跋涉的從高山到大海取得七彩琉璃珠和無數的寶物，以此作為聘禮、迎娶了巴冷公主。

　　在婚禮的那天，送親的族人們伴著他們來到了大鬼湖畔、看著湖神阿達里

歐化身成了巨大的百步蛇，親密的纏繞著巴冷公主後便緩緩地潛入了大鬼湖中。

而這段神秘的淒美傳說，也就這樣被歲月埋藏在了湖畔，只剩下魯凱族的族人

們牢記在心中的故事、默默的守著他們神聖的聖湖。

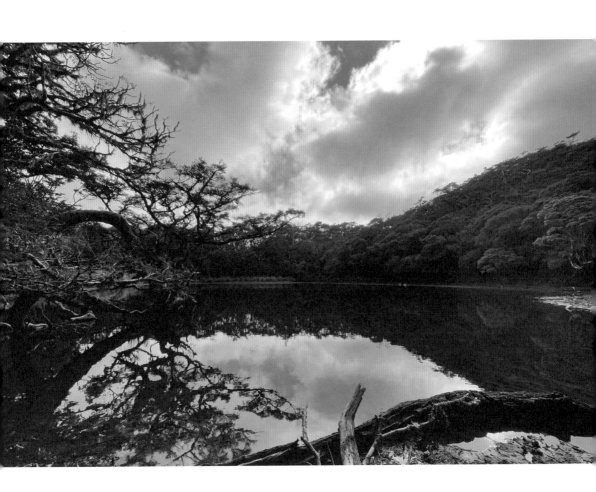

## 懷著探險家的精神

那一年的雙鬼湖路線，也是條準備了很久才有機會到達的地方。8 天 7 夜的行程，沿途卻連 1 座百岳都沒有。這對探勘路線的山友岳人來說，真的不是一條太容易行走的路線。

大概是在公司成立了 1 年多的時候吧，我們一行 9 人，全都是由公司的直男嚮導組成的隊伍，就這樣浩浩蕩蕩的決定一起去走這條由屏東一路走到高雄、再從台東走出來的路線。當時已接近農曆年間，但是屏東還是一如以往的暖和。第 1 天我們 4 點就起床、開了 3 個多小時的車抵達登山口、回報留守人後，隨即就開始了我們的旅程。

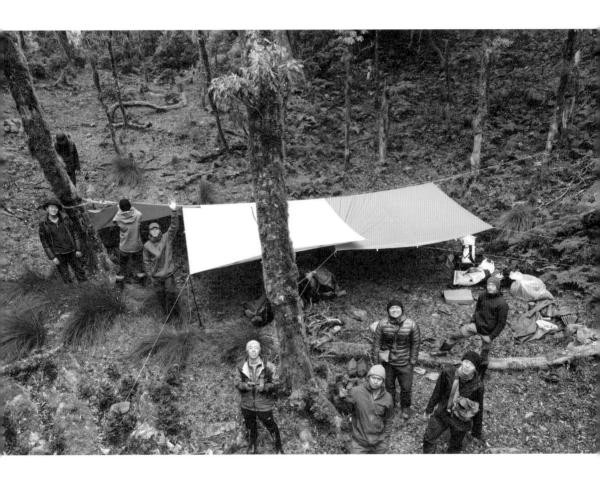

　　由於當天要露宿的營地是沒有水源的，於是我們必須要下切到隘寮南溪去取水後、再將水背到營地使用，但一般下切到水源處的路段都不會太好相處，於是我們一群成年人，最終決定用最成熟的方式——數支，來選出負責取水的天選之人。結果既意外又不意外的，最後選出來的，就包括我。並且不管怎麼數，從第 1 天到最後 1 天都有我，無奈之餘也只好自我安慰的說「登山水水」的名號果然是名不虛傳。

　　探勘路線的迷人之處，多半就在於那種迷途的感覺吧。第 2 天一啟程，原本以為會是較為輕鬆的路段，殊不知才剛出發我們就迷航了。好不容易憑藉著離線地圖走到了有布條標示的正確道路，卻瞠目的發現整個樹林到、處、都、是、布、條，雖然說條條大路通羅馬是沒錯，但應該、或許、好像也不是這樣的通法吧。

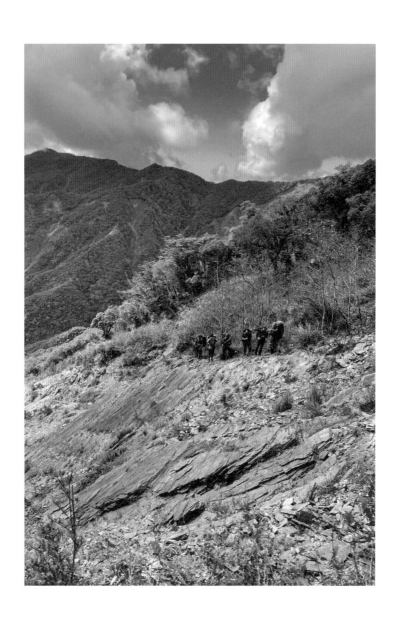

其實那些或新或舊的布條，都是前人留下來的、關於較好行走路段的線索與提示，但是因為每個隊伍判別、行進的方向與風格不一定一致，隨著時空的更迭、路線也不一定如當時他們的往返一樣，所以最後才會間接的造成了條條布條滿樹林的景象，所以說如果單憑布條、沒有以離線地圖加以輔助的話，真的很容易被混淆。

第 3 天，我們開始疑惑巴冷公主為什麼跑來這麼艱困的地方玩。畢竟雙鬼湖的路段不同於一般百岳、會有那種上了稜線後的遼闊景象那樣，而是行行復行行的逡巡在樹林裡頭。

　　沿途有著眾多的倒木，時不時就會遇到需要我們趴著才能通過的地形。滿是溪溝的景色、破碎難走的地形、各種死亡腰繞和隨處可見的深深的邊坡在在的挑戰我們的耐心與樂觀。就連那時在登山計畫上看到的一段，關於深深崩壁邊坡的註釋「走過了這段彷彿重新體悟了人生」都搞不清楚當初書寫這個形容詞的人，是覺得這個路段簡直是太美了、還是覺得可怕得要死了。

　　山上的幸福真的很簡單，簡單到喝個水都會有戀愛的感覺。經常在爬山的人多半就會跟我們一樣，當知道前方會遇到水源時，就不會選擇背負太多的水在身上徒增負重，而會選擇渴一陣子後再到水源處飲水，以便感受那個天降甘霖的快樂。尤其是在大鬼湖喝到的湖水，簡直甜得像是初戀一樣，不枉費前面每天都在切錯路、每天都在卡包的痛苦。

　　等終於抵達全台灣最深的湖泊、魯凱族的傳統獵場與聖地——大鬼湖時，霧茫茫的一片讓我們不敢有絲毫的輕忽、不敢大聲說話，避免驚擾祖靈。9 個人在湖畔拉起布條，小小聲的喊出了：「台灣 368 ——大鬼湖成功」就已經是我們最滿足的瞬間了。

　　第 4 天、第 5 天大家越來越厭世，輪番報菜名，把所有想吃的東西輪流喊過了一輪。為了輕量化而選擇的乾燥飯越來越難以下嚥、只能垂涎看

著 JJ 吃著不健康但很好吃的泡麵望梅止渴。好不容易走過紅鬼湖岔路的陡上，抵達了有台灣大哥大訊號的 2215 峰，我們潰不成軍的在那邊休息滑手機滑了 1 個多小時，才又啟程，並在夕陽掉落之前抵達了小鬼湖。

　　我們一同看著陽光斜映在小鬼湖畔旁的遼闊草原，把一切鍍上了一層金色的薄紗。那瞬間，就好像穿越了千年的時空，來到巴冷公主與百步蛇王視線交錯的那一刻。虛幻與真實的界線，也在這個時刻變得格外的朦朧不清，我想這就是關於山林傳說與現實結合的那一瞬間的魅力吧。

睡在小鬼湖畔的我們在隔天一早如願的看著
日出吃早餐、愜意的發著長長的呆,從屏東走到
高雄、再到台東的路程,終於在最後陟上了460
公尺到「加大奈山」,遙望到遠遠的台東城市景
象的那刻劃下深刻的句點。但卻是一直到了我們
從接駁車司機大哥的手中,接過了他遞來的可
樂、喝下它的那個短暫片刻,才算是有從山裡回
到文明世界的篤定感受。

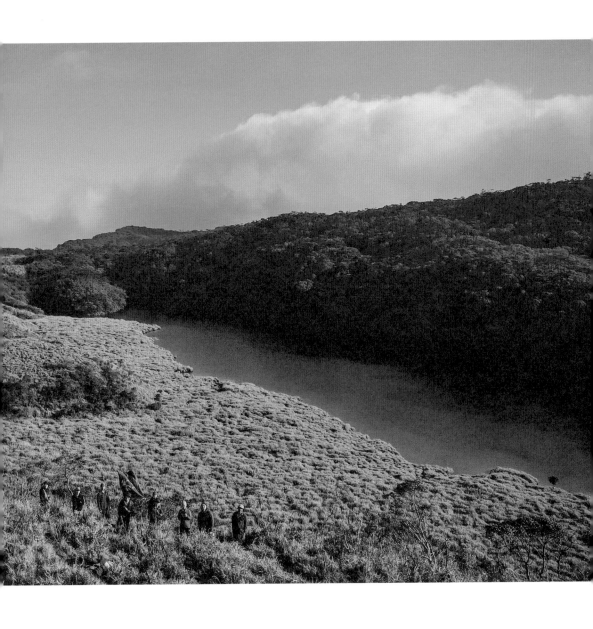

## ▲▲ 與山林爲伍，山教會我的事

### 1. 制定留守機制：

讓懂得處理各項緊急狀況、聯繫事務、以及對山林也有著深刻了解的留守人知道去向是非常重要的。我們在行前都會在登山口拍合照、並傳給留守處通知一聲我們出發了，每到有訊號的點就會向留守人回報。畢竟長時間的探勘路線，是非常需要有留守人的看護、才能時時收到最新的資訊如：更新隔日的天氣等、建議的出發以及紮營時間等，才能夠微調整體行程的速度，以策安全。

### 2. 登山計畫書：

如果不希望登山安全淪為口號，那麼登山計畫書的實作就是不可少的一環。若輕率的簡化登山的行前準備功夫，往往就會忽視掉許多山林中可能的危險因素，唯有透過行前的周詳計畫、討論、了解隊友各項的能力與程度等，並且在計畫中明訂相應的撤退規則、並達成共識，才能真正地確保登山的安全。

對於山友及岳人來說，在寫計畫書的同時也能幫助思考、了解整條路線的狀況，明確的說明這次要去爬哪一座山、行程天數、時間、每日行進路程、休息點、過夜點、高度爬升、距離、預估的氣候狀況等，不但可以讓隊員清楚的了解登山行程、更能讓留守人也能知道行程的安排，以便在山下協助調整行程。

放手一博，在抵達終點之前——

19

干卓萬群峰

干卓萬群峰是從中央山脈北三段向西分岔的大支脈，但因為地理位置的孤立，讓干卓萬群峰一直是百岳中較乏人問津的山區。而其中，又以卓社大山為干卓萬山群的最高峰，許多探訪大山的人們必須要翻越那峭聳陡峻、氣勢凌人的十八連峰，才能算得上是登峰造極。

而幅員廣闊的卓社大山，是自古以來布農族勇士們游移狩獵的維生之地。關於它的傳說故事，你或許也會覺得耳熟。

相傳，那是在很久很久以前，天上還有 2 個太陽的時代。過度炎熱的天氣讓地面上的一切彷彿都要融化了一般，草木乾枯，所有的作物、動物與人類，都要被炎熱的陽光曬到即將枯死、甚至是邁向滅亡。焦慮的族人們在經過討論後，決議派出 1 位勇士去把其中 1 顆太陽射下來。但是太陽距離地面實在是太遙遠了，於是勇士便帶上了族裡的嬰兒一起出發。他們抬臂、拉滿弓，箭如迅雷般射向天空。

後來，其中 1 顆天上的太陽因為受了傷消褪變成月亮，而等到回到部落時，人們才知道原先出發征討太陽的勇士已經老死、帶去的嬰兒也變成白髮蒼蒼的老人了。

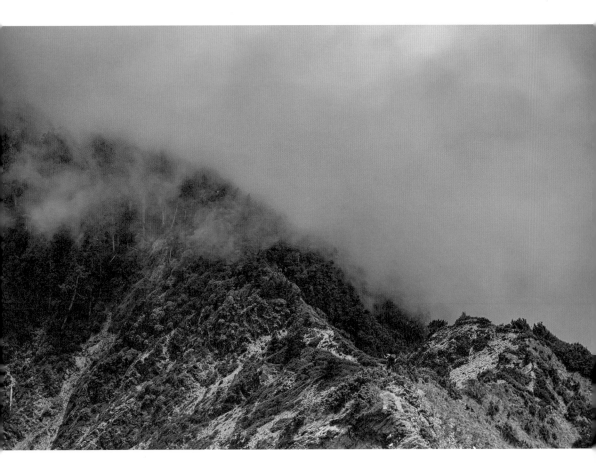

## ▍旅行的意義不在於目的地

　　當時出發前往卓社大山的時間軸，是座落在疫情剛解封的 2021 年 8 月，那時一群朋友們說他們要去走干卓萬群峰，詢問我能不能來當他們的揹工。但在考慮疫情期間比較少爬山的身體狀態，所以我請我們的嚮導紅牛去協助他們，更約了好幾個公司的嚮導一起去復健走。

　　第 1 天在前往登山口的路上，很幸運的我們就見到了雲海大景，為了提振精神，當天我還特地在登山口灌了 2 罐能量飲料提振士氣才出發。在所有人都仍在緩步穩行的時候，號稱是水鹿轉世的嚮導子棋又毅然決定要擔任先鋒、想自己去走那些常人所不能走的探勘路線看看。很快的，他越過乾溪溝、切到了稜線上，轉眼就消失在我們眼前。

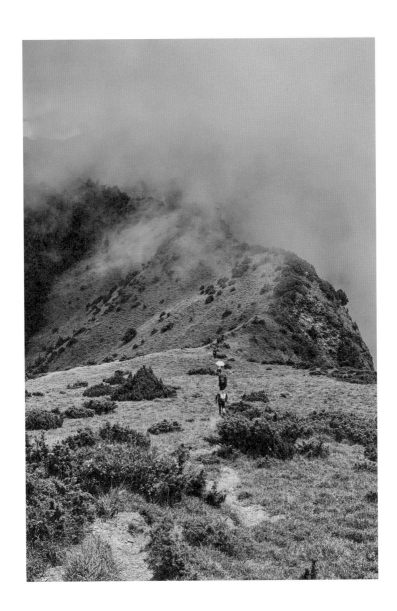

　　一路上我們經過錯落有致而高大相依的叢木、密林，從山與樹的間隙中看著層疊的山巒，走過十粒溪營、陡上到乳型鋒營地、前往干卓萬山，第 2 天前推抵達到了後來決議的、有水源的營地「牧山池」紮營休息。

　　抵達營地、完成紮營以後，我們愜意的拍照、吃飯、聊天。隨著天色漸漸的變暗、悉悉簌簌的聲音在我們身邊漸漸響起，從黑暗中，一雙雙黃色的雙眼朝我們看了過來！越來越多的水鹿緩緩地現身，不怕人的牠們成群結隊的從樹林中走來、徘徊在我們身邊、尋覓我們遺留在山林中的鹽分，即便是那樣粗略的望過去，少說都有 20 ～ 30 隻水鹿在我們身旁徘徊，那是我之於水鹿距離最近的一次震撼。

　　隔天一早，我們兵分2隊，一隊是打算前往較遠的「火山」去撿它的山頭、另一隊則否。有趣的是，那「不去火山隊」的全部都是金牛座，也包括我。

　　我們超舒適的在營地睡到自然醒、慵懶的走到較近的「牧山」去收收訊號、滑滑手機，再回到營地曬日光浴、泡茶吃早午餐。在那一次舒適的旅程裡，我很深刻的感受到爬山不一定非得要登頂、或者追求大景的道理，有時候舒適的體驗山林，才是最重要、也最珍貴的事。回頭想想，我的能高安東軍之旅掉了一座「安東軍山」、馬博橫斷之行掉了一座「盆駒山」，所以干卓萬群峰少一座「火山」其實也沒什麼大不了的吧。

　　對我來說，追求山頭的感覺莫名的在不知不覺中，變得不那麼重要；反而是自在的徜徉在山林裡、跟著自然學習它想讓我們明白的事，變得越來越重要。

## 冒險是為了驗證對於生活的熱情

在要前往「卓社大山」的路上，我們必須要先攀過斷崖、再翻過十八連峰。由於這些路段多半都是要在峭壁上面行走的，所以也可以說是非常非常考驗腿力與耐力的路線。好不容易過了「卓社大山」到達「武界林道」時，吳季的韌帶不巧拉傷了。陪著他一邊摸黑、一邊壓隊的路上，他也才說出他終於明白當時我跟他們去「南二段」時韌帶拉傷、想快都快不起來的感受。

終於在第 5 天，我們好不容易踢出了「武界林道」、準備下山回家之時，居然遇到了從未想過的大災難──走山。

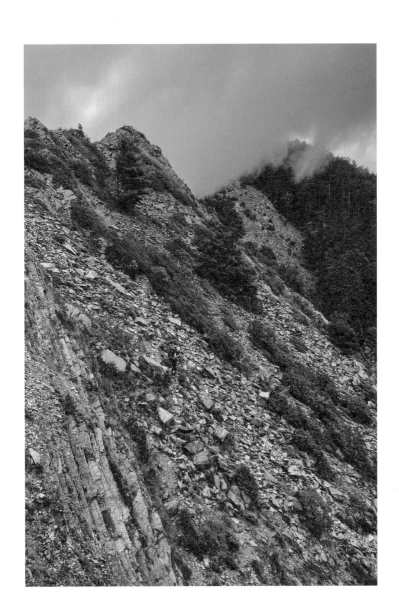

　　原本預計要行走的、連車子都可以通過的道路，卻因為山體滑坡移位的
關係，整個路段直接消失在我們眼前。而當下，山體仍舊持續崩塌、落石也
不斷地落下。

　　經過電話求援後，附近的派出所建議我們行走到下方不遠處的「武界水
壩」出去。但是在抵達「武界水壩」後，我們卻一直找不到可以出去的路段，
汪洋一片的水壩在那時讓人格外的絕望，而如果要高繞到附近的「武界一線
天」也實在還有一段距離，根本無法在這樣的狀況下安然度過。

　　在經過一番討論後，我們再次兵分兩路，嚮導隊們決定就地紮營、等
待落石狀態趨於穩定之後，再行橫渡；而另一隊伍則在「武界水壩」旁紮營
並通報山下、等待後續的救難消息。

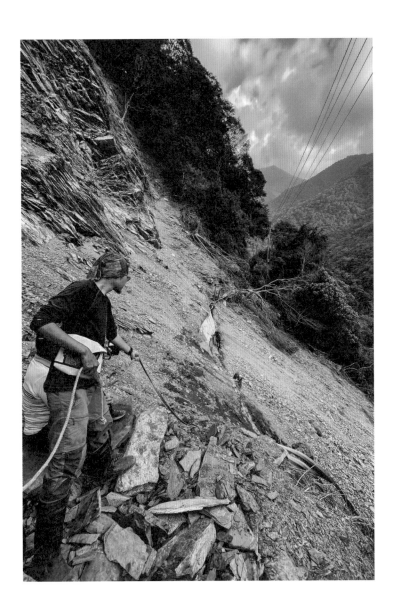

　　因為當時恰巧嚮導的身上都有帶一些繩索的關係，於是我們就沿著沒有崩塌的山體往上走、看看有沒有機會在路口處架設一條下切到崩壁平緩處的繩索，以求機會通過。幸運的是，還真的被我們找到了這樣的地段。

　　第一個衝過去的是擔任開路先鋒的嚮導子棋，因為經常在走探勘路線的緣故，他很靈活的就衝進崩壁的平緩處、為我們後面的人一一的探合適的腳點、並把路踩平。但，當他就身處在崩壁平緩處的最中間時，剎時間一大片落石掉落！子棋很快的閃身到前方的大樹後，順勢躲掉了從上坡處跌下的3棵如成人的腰一般粗的大樹。

　　好不容易等著崩落的狀況稍緩以後，子棋才從大樹後面安然地現身，並拔足奔向在崩落對面等待的司機大哥。很快的，司機載著子棋一路開車到了派出所去借到更多的繩子前來救援，派出所所長、村長都緊跟在後前來支援。他們在出口處架妥繩索，以確保我們一個一個都能依序橫渡崩塌的山崖。而另外於「武界水壩」紮營的隊伍，後來也順利的從派出所所長和村長另開的一條安全道路安然的通過這段崩塌的地形、平安的離開了。

## ▲▲ 與山林爲伍，山教會我的事

**1. 尊重野生動植物：**

看見山上的動植物不要去驚擾、不要去餵食、更不要留下廚餘，這是非常基本的、應有的尊重。唯有盡量維持牠們原有的生活方式，才不會破壞生態鍊、影響當地生態平衡。

**2. 困難地形通過：**

爬山時，我們經常會遇到陡峭的瘦稜、滑動的碎石坡或不好踩點的落差地形等等，在遇到這樣的困難地形時，往往就需要依靠架固定點、繩索等道具，才能安然的橫渡、下攀、或上切通過這些風險係數較高的地形。

因此唯有有意識的訓練這些我們平常不常使用的肌群，鍛鍊攀爬、橫渡、下切等行進技巧，才能降低我們在山林時失足和墜落的風險、提高登山的安全。

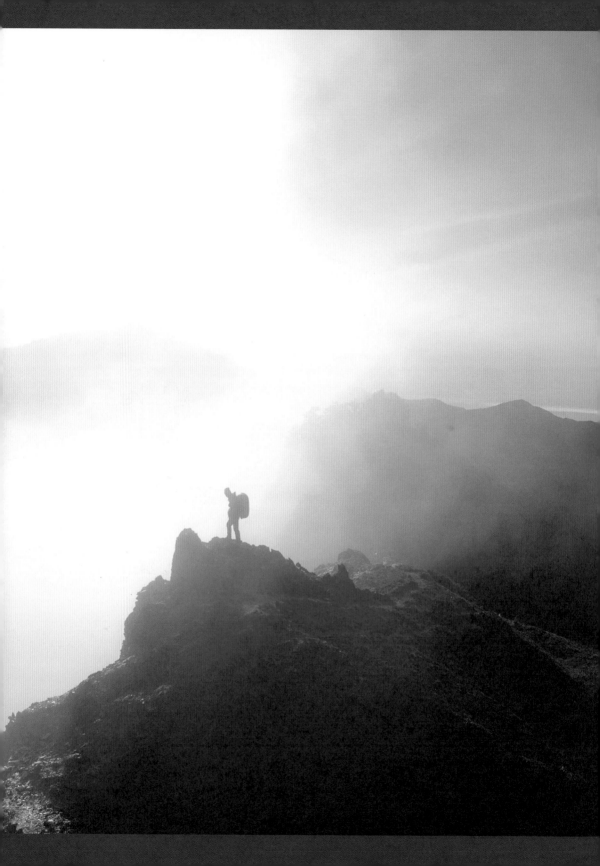

20

　　從走進山林到現在，倏忽也好幾年過去了。關於那些夢想及目標的啟發、關於那些跌跌撞撞的旅程，多半都是由歡笑和淚水交織而成的。

如果沒有當初那些遭遇、挫折、失敗和重新站起來的支持與選擇，我不會成為現在的自己、不會有現在身旁支撐著我的夥伴們、更不會有機會讓更多的人一起在踏入山林的同時，也一起守護著山林。

　　依稀記得踏入山林前的我，因為有著別於他人的家庭背景，在成長的歷程中我充滿了悲憤。所以我喜歡美麗的風景、嚮往美好的生活、追求著成長記憶中一直匱乏的東西；而關於執著的追尋著真理，也多半都是為了對抗成長經歷裡的那些不公平和不合理。

　　回想起當初從軍不只是為了報還親恩、希望能在追逐夢想之餘分擔一點家中生計，更是希望這樣的決定能被家人肯定、甚至支持我去做我想做的事情；後來在網路上開始經營自己，主要是想要分享自己喜歡的事物、卻因此發現原來追逐夢想的路上，不僅自身要很努力、更多的是一路上的種種支持。就是因為有著這些支持，我才能朝著夢想一步、一步的邁進。

　　疫情的這幾年，我和許多人一樣，做錯過一些決定、有過一些莽撞。但也多虧了這些經歷，讓我明白，或許改變是很辛苦的一件事、但是不改變，我們卻可能會一直困在這個不堪的現狀。逃避惰性、習慣抱怨、被目光定義，對於未知充滿恐懼、對於可能的失敗膽戰心驚。

　　是的，追夢的路途的確很遠很累。有句話或許很老套，卻是千真萬確：追尋也許不一定會成功、但不去追尋就絕對不會成功的。

　　19 歲到 29 歲的這 10 年間，我從接觸了攝影、成為職業軍人、退役、一直到創業。在這些過程中，我遇到了很多很棒的人、經歷、學習了很多事。我終於學會跟過去的自己和解、和家人共同建構日漸深厚的感情。謝謝過往那些不完美的經歷、也謝謝那些不完美的自己，讓我得以活成自己越來越喜歡的樣子。

## 寧可選擇做過了回味、
## 也不要錯過了後悔

　　或許那些經歷勢必留下傷疤，但也唯有在回首這些淬煉後，才會發現擁有的其實遠比想像中還要來得更多。那些困難和阻礙、最後都成就了我們生命中的美好缺憾，讓我們真真實實的感受活著、見證我們曾經的熱情與決心。那一些生活的模樣，刻印著我們征服自己的每一個瞬間。

　　從 2017 年開始，我走進山林；慢慢的，我學會感受山林、尊重山林；希望未來的我們，終究都能像是那句俗諺一樣「是以泰山不讓土壤，故能成其大；河海不擇細流，故能就其深。」活成自己期望的山林。

　　「台灣368」，永遠期待和對世界有愛的人一起，走進山林、感受山林、活成山林。

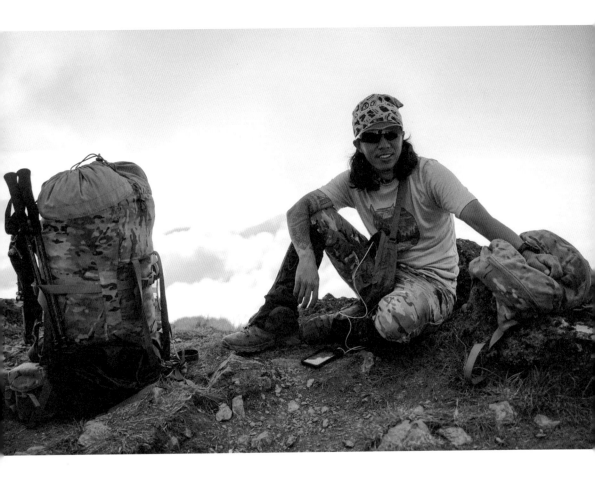

# *山痕*：那些山、那些傷教會我的事

作　　者／台灣 368- 陳彥宇
主　　編／蔡月薰
文字編輯／歐陽一
企　　劃／謝儀方
封面設計／謝佳穎
內頁編排／郭子伶

第五編輯部總監／梁芳春
董事長／趙政岷
出版者／時報文化出版企業股份有限公司
108019 台北市和平西路三段 240 號 7 樓
發行專線／(02)2306-6842
讀者服務專線／0800-231-705、(02)2304-7103
讀者服務傳真／(02)2304-6858
郵撥／1934-4724 時報文化出版公司
信箱／10899 台北華江橋郵局第 99 號信箱
時報悅讀網／www.readingtimes.com.tw
電子郵件信箱／books@readingtimes.com.tw
法律顧問／理律法律事務所 陳長文律師、李念祖律師
印　　刷／和楹印刷有限公司
初版一刷／2023 年 6 月 30 日
定　　價／新台幣 499 元

時報文化出版公司成立於一九七五年，並於一九九九年股票上櫃公開發行，
於二〇〇八年脫離中時集團非屬旺中，以「尊重智慧與創意的文化事業」為信念。

山痕：那些山，那些傷教會我的事 / 陳彥宇作 . -- 初版 .
-- 臺北市：時報文化出版企業股份有限公司，2023.06
　面；　公分
　ISBN 978-626-335-928-4( 平裝 )

1.CST: 登山

992.77　　　　　　　　　　　　111014328